世界名畫家全集　何政廣主編

杜布菲 Jean Dubuffet

李依依●編譯

藝術家出版社

世界名畫家全集

反美學的現代藝術大師

杜布菲
Jean Dubuffet

何政廣●主編
李依依●編譯

藝術家出版社

目 錄

前 言

　　杜布菲的藝術在現代是居於一個奇特的地位。從立體主義初期，畫家對於原始藝術感到興味，到後來更深入藝術實質的裡層的抽象，杜布菲的畫直接抓取了原始藝術家們的單純意念，而排斥了文明所帶給現代藝術家的複雜的重壓。他本人更曾說：「我甚至不願過街一望文藝復興時期的展覽。」杜布菲是一位反美學的現代藝術大師。

　　讓・杜布菲（Jean Dubuffet，1901-1985）生於法國諾曼第海岸的勒哈佛港，少年時曾在勒哈佛地區的美術學校就讀。1918年搬到巴黎拉丁區，入朱利安學院習畫6個月，他期望能創作顛覆性、更具有現代意義而非傳統的繪畫，此時認識了畫家瓦拉東及詩人賈克伯等藝文界人士。1920年到1922年間獨自創作，對文學、音樂、哲學和語言發生興趣、後來和勒澤、馬松等藝術家交往。1924年杜布菲因懷疑文化的價值，認為過去所學的傳統本領徒勞無功，宣佈放棄繪畫（一停便是8年），次年接手父親勒哈佛賣酒的生意。當了多年酒商以後，一直到1942年才完全投入藝術創作，從此沒有離開過。

　　杜布菲是率先使用Assemblage（集合藝術）一詞的人，他的創作充分展現藝術家對於材質美感的興趣，媒材也非常多變，從如瀝青、礫石等原始材料、拼貼到塗鴉，到後期的石版畫、知名的白紅藍黑色系的「烏路波」系列，以及聚苯乙烯雕塑作品。杜布菲的表現主義來自童稚的藝術，富於原始性。他曾如此自剖道：「美學令我厭倦，美學一點也不能使我興奮，就我而言，稍有美學干擾，即足以阻礙有效的機能，而且非常掃興。所以我要將一切可能有美學氣味的東西逐出我的作品。」「短見的人們遂有一個結論，即我愛好畫醜的東西。完全不對！我才不管那些東西是醜是美；何況我認為這些字眼毫無意義；我甚至相信，這些字眼對任何人都沒有意義；我不相信這些美醜的觀念何根據在：它們只是幻覺罷了。」杜布菲說：「繪畫能夠以更自然的方式來再造心靈的運作。」

　　杜布菲從1945年起開始蒐集一些不受文化洗禮的現代人所作的作品，不久，他與布魯東、保羅漢、達比埃等人組織「原生藝術家學會」，專門研究這類作品，他把這類畫家的作品稱為「原生藝術」（L'Art Brut），意指今日因為某些理由未受文化教育和社會薰陶的人，所創造的作品。杜布菲一直肯定唯有這類作品才具有真正的創造力。1971年杜布菲蒐集的這類作品運到瑞士洛桑展出，在洛桑市長查瓦勒和繼任者德拉穆瑞的贊助下，洛桑市政府將伯吉拉道上的一棟聞名的18世紀公寓西區改建成原生藝術收藏館（Collection De L'Art Brut）。杜布菲捐出這批作品五千件，全部收藏於此。1978年杜布菲曾親自致函給我，表示很希望收藏洪通的畫，最後也收藏了兩幅入藏該館。

　　洛桑原生藝術收藏館是世界唯一收藏這類現代的「原生藝術家」作品的美術館。而杜布菲對這種作品的熱愛與收藏，很自然的使他自己的藝術創作也受到影響。杜布菲的創作特別珍視人類心靈原始的創造力，向生活在文明社會規範的文化人，提供了原始人性的心靈世界，提出反文化的觀點，展現另一種的美！

<div align="right">2013年1月寫於《藝術家》雜誌社　　何政廣</div>

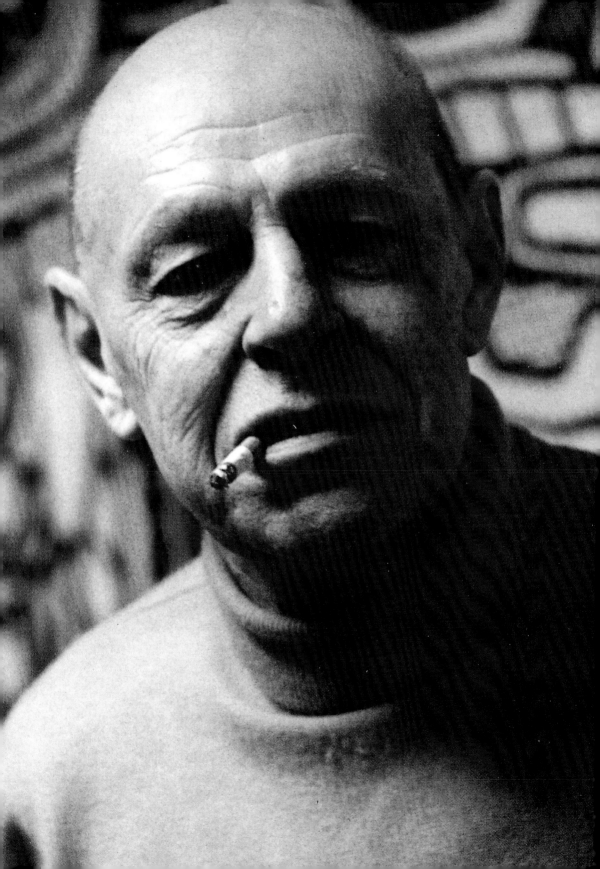

讓‧杜布菲
戰後最純粹率真的藝術大師

　　讓‧杜布菲（Jean Dubuffet, 1901-1985）是20世紀最具創作力的藝術家之一，無論在繪畫或雕塑上，作品的質量與深度，都值得我們正視其藝術創作在現代藝術史中的重要性。隱藏在藝術作品背後的杜布菲，同時也是一名多產的作家，任何打算研究杜布菲的人，肯定會面臨成堆由杜布菲所寫的著作、文章，更別提尚未整理出的大量書信文字。他是一位孜孜不倦的書寫者、理論家，為了達到藝術作品最好的呈現，他不斷地進行修正、調整。如同保羅‧克利、傑克梅第、杜庫寧、波伊斯等人，杜布菲同樣關心自己的藝術是否能夠清楚地被理解，他為自己開拓出一條嶄新的創作之途，也為現代藝術提供了另一項的詮釋可能。

　　首先關注並書寫杜布菲的是一群作家，這批作家不是名不見經傳的作家，而是戰後在法國文壇上享有名氣的文學家，如讓‧波隆（Jean Paulhan）、法蘭希思‧彭吉（Francis Ponge）、喬治‧藍布荷（Georges Limbour）、雷蒙‧葛諾（Raymond Queneau）等人，很早就在文字中展現他們對杜布菲的賞識。如同畢卡索一般，杜布菲與文學界人士始終保持著良好關係，在朋友圈之中，他成為經常會被提到的一名藝術家，這些朋友們不僅參與畫室裡

1969年時的杜布菲
（攝影：Wolf Slawny）
巴黎杜布菲基金會藏
（前頁圖）

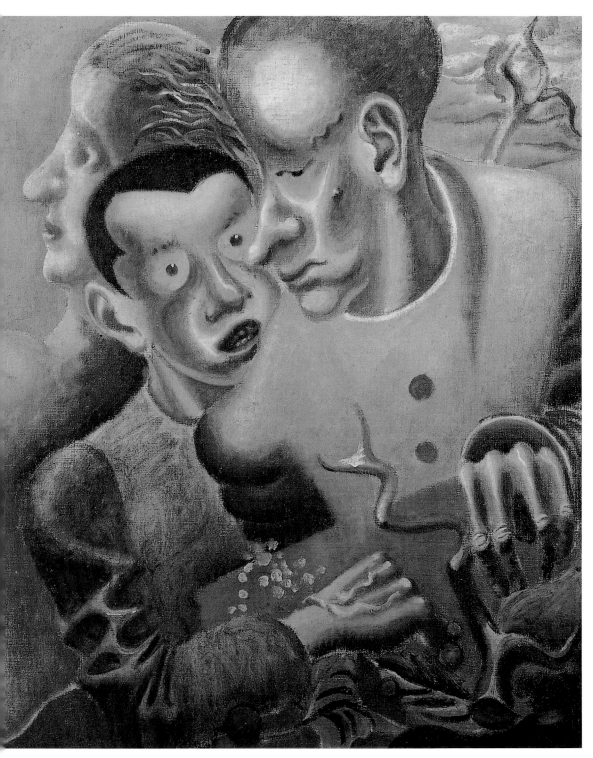

杜布菲　**植物學課程**　1924或1925　油畫　54×49cm　巴黎杜布菲基金會藏

的討論，對於杜布菲的藝術理念，他們無疑是最嚴謹的接收者與傳達者，彼此之間的交流留有許多值得被闡述的故事。

杜布菲並不屬於那種年紀輕輕就立志成為藝術家的人，不像畢卡索，在十三歲時，就全心全意投入到被藝術包圍的世界之中，杜布菲的藝術生涯起點相當晚，直到他四十一歲時，才決定以藝術做為職志。杜布菲的父親喬治・杜布菲（Georges Dubuffet）是法國北部海港大城勒哈佛（Le Havre）的一名酒商，直到1916年，杜布菲受到繪畫藝術的影響，開始報名了美術學院的夜間課程修習美術，兩年後，從高中畢業的他與青梅竹馬喬治・藍布荷（Georges Limbour）一同前往巴黎，十七歲的他首度來到這座繁華的藝術之都，並進入朱利安藝術學院（l'Académie Julian）學習。直到1944年，當杜布菲在巴黎凡登廣場旁的賀內・杜昂（René Drouin）畫廊舉辦生平的首次個展時，喬治・藍布荷成為首位撰寫杜布菲藝評的作家。

杜布菲曾經兩度想專心投入藝術創作之中卻都失敗，第一次在1918年，當時他雖然在朱利安藝術學院學習，但半年後就離校並且開始獨自工作，那時他經常與藝術家豪爾・杜菲（Raoul Dufy）、蘇珊・瓦拉登（Suzanne Valadon）來往，後來又結識了勒澤（Fernand Léger）、安德烈・馬松（André Masson）、胡安・格里斯（Juan Gris）等人，但面對自己早期這些帶有超現實主義與立體主義並尚未成熟的繪畫時，杜布菲開始對自我產生質疑，同時質疑他身處的藝術環境，他以類似杜象在1912年於慕尼黑開始所採取的姿態——拋棄做為一位藝術家的身份，在1924年前往阿根廷旅居了半年才返回巴黎。他之所以前往阿根廷，並非為了對新文化進行探索，說穿了，其實只是為了遠離法國，然後試著找一份適合自己的工作。然而，擺盪在藝術創作與人生方向之間的課題，持續糾結著杜布菲。

1925年，杜布菲從布宜諾斯艾利斯返回法國，開始進入酒業領域。首先在父親的公司工作，不久後便自立門戶，1929年離開勒哈佛（Le Havre）到巴黎貝西區（Bercy）開設酒類批發店。數年後，1933年，杜布菲在巴黎第五區租下一間畫室，重拾畫筆，

1970年時的杜布菲
（攝影：Kurt Wyss）
巴黎杜布菲基金會藏
（右頁圖）

10

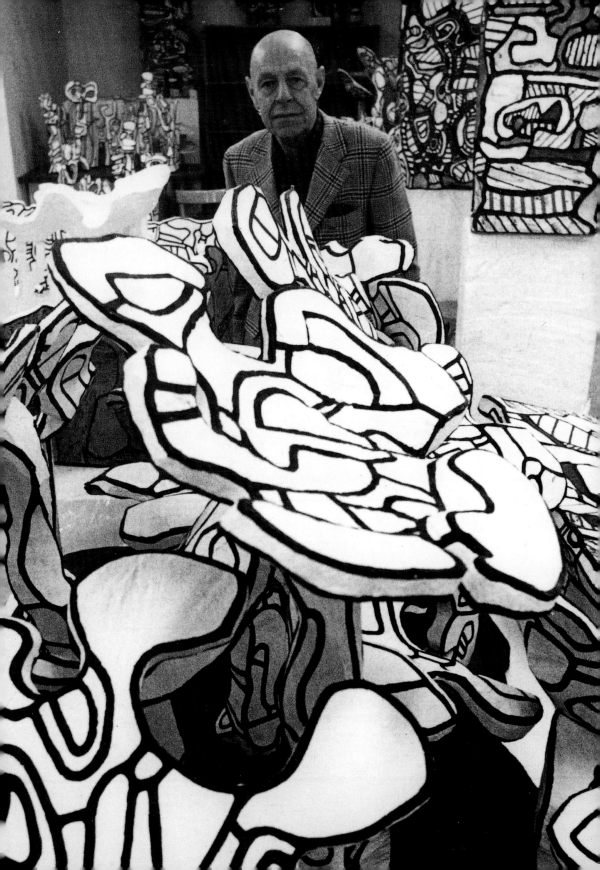

還嘗試了面具和木偶模型，並再度開始參與藝術活動。然而這一回，只持續到1937年又再度停筆，主要原因是，公司生意一落千丈，杜布菲不得不回去拯救瀕臨破產的企業，直到1942年，杜布菲終於堅決地投身藝術創作，他自述道：「長期以來，我受阻於許多關係，我只能緩慢地逐步切斷……。但對於剩下的一些關係，自己覺得仍然有必要維繫，而正是這些關係把我給限制住了……。同時摧毀了生命的樂趣，我在放棄一切並以藝術家身份重新開始後，才重拾這股生命的樂趣。」他重新開始創作，絲毫不理會當時的藝術世界，他說：「我並不抱持著把藝術做為職業的企圖，對於畫廊、美術館內呈現的藝術品已失去興趣，更不願把自己置入其中。我喜歡孩子們的繪畫，目標是想達到如同他們那般的繪畫，這完全是為了滿足自己而已。」

身為無政府主義者、無神論者、反軍國主義者、反愛國主義者，提倡「重要的是反對」，杜布菲在繪畫創作的同時，出版了大量的藝術宣言、文化宣言，他認真且嚴肅地向友人們（包括文學家、藝術家、畫商與藝術愛好者）灌輸理念，面對當時的藝術氛圍提出一個新的對立觀點——「原生藝術」（Art Brut），「在我看來，一件藝術品是否有趣，在於它能否立即而直接地體現個體最深層的感知。我認為我們的古典藝術僅是『借來的藝術』。我相信唯有在我們所發現的『原生藝術』之中，藝術創作的過程才是自然的、正常的，狀態才能直指本質而純粹。」「我們的文化猶如一件不合身的衣服，至少已經不再合身了，或者又像古老語言，與時下的白話文已差距甚遠，在我們真正的生活中，這種突兀感日益顯著……。我嚮往著一種可以與當下生活產生直接連結的藝術。」

杜布菲參與各項辯論並質疑當時的藝術潮流，對他而言，「抽象藝術並不存在，或者也可以解釋為，所有的藝術都是抽象藝術，這兩者是相同的。抽象藝術不可能多過曲線的藝術、黃色或綠色的藝術、或方格的藝術。」除此之外，他對於藝術史的整理亦有其獨特觀點：「1935年、1936年左右，當時我正埋頭建立一套藝術史，不採取傳統方式，而是單純地考量隨時代遞嬗

杜布菲　**抽菸者的櫻桃**　1924或1925　油畫　45×37cm　巴黎杜布菲基金會藏

的藝術潮流風格，比如在羅馬時期流行的衣物皺褶、傾斜頭部；佩魯吉諾（Pietro Perugino）和拉斐爾（Raphael）所處的文藝復興時期，某種特殊的藍顏色幾乎出現在每件畫作中。我想整理出這樣的一份清單，於是我便去參觀美術館，一邊看一邊做紀錄，並在筆記本中把符合的畫作速寫下來，通常都是不太優秀的作品。我的用意在於，從這些美學定義中被視為二流的藝術品身上，可看到非常明顯的時代潮流，正是這點吸引著我。」

　　杜布菲的藝術宣言亦可視為是他面對社會的一種態度，他總是不忘點出陳規陋習與彌漫在社會中的偽善，而在如此強烈的性格背後，杜布菲也是一位相當慷慨熱忱的人。他曾寫信給他所欣賞的劇作家安東尼・阿爾多（Antoine Artaud），並得知阿爾多處在艱困狀態，這位作家對於戲劇的理論或多或少地影響了杜布菲的藝術觀點。1943年，阿爾多入住了一所位於法國西南部羅德茲（Rodez）的精神病院接受治療，1945年，杜布菲多次前往病院拜訪院長蓋思頓・費迪耶（Gaston Ferdière）與阿爾多，隔年，杜布菲從中協助讓阿爾多得以出院，並匿名地每月贊助阿爾多一筆生活費。不久後，杜布菲又對他所欣賞的當代作家、詩人路易—費迪南・賽林（Louis-Ferdinand Céline）伸出援手，二戰期間，賽林流亡到丹麥，返回法國後，杜布菲經常拜訪他位於巴黎郊區默頓（Meudon）的住所，不過賽林對於現代藝術並不太熱衷，也沒有對杜布菲流露出賞識之意，然而杜布菲在他所寫的「先鋒賽林」一文中，毫不保留地大力歌頌這位與他同時代的作家。杜布菲相當在意當代文人的思想，尤其是他曾經幫助過的藝術家、文學家們，例如瑞士出生的作家查爾—亞伯・桑格亞（Charles-Albert Cingria）、青梅竹馬喬治・藍布荷（Georges Limbour）、畫家賈斯東・薛薩克（Gaston Chaissac）、來自同鄉的年輕詩人賈克・貝納（Jacques Berne）等人，但他也常因為看不過去而與友人鬧翻。

　　在工作上，杜布菲可說是一絲不苟，關於思考、繪畫、寫作的任何相關事物都會被他詳實地記錄下來，他不允許漏網之魚，如此具有組織的工作方式，若說他是一位藝術家反而更像是一名

杜布菲　**文藝復興風格的莉莉**　1936　油畫　26×21.5cm　巴黎杜布菲基金會藏

公司老闆，注重自我想法的清晰與傳達，在藝術生涯的初期，他採取工藝品的生產模式，後來在1960年代末發展為工業生產模式。早在安迪‧沃荷（Andy Warhol）之前，杜布菲已重新採用文藝復興時期畫室的運作模式，藝術家們的巨大畫室中，工作被細分為多樣化，並且聘請負責不同專業的助理協助。如此宛如經營企業的方式，鮮少見於當時的藝術圈。杜布菲的紐約合作畫商皮耶‧馬諦斯（Pierre Matisse，即藝術家馬諦斯之子），還曾經替杜布菲擔心，因為他擴建了位於凡斯的工作室，並僱用了兩位助手，可見皮耶‧馬諦斯並沒有意識到，杜布菲所抱持的是極具野心的藝術計劃。

從1960年代開始，當杜布菲開始以白色、紅色、藍色，加上黑色粗線條發展其「烏路波」（Hourloupe）系列作品時，他同時亦著手實現大型的雕塑作品，為了完成作品，他僱用了相當多名助手，這與傳統做法背道而馳。1950年代末期，杜布菲的國際聲譽開始上升，但在法國國內，杜布菲並未贏得太多人的讚賞，有人指責他過去的酒商背景，認為他的藝術創作不具可信度，然而，杜布菲做為藝術家這樣的身份和他所做的創作，全都是對抗這些過時的觀念，他並不認為藝術是社會中高不可攀的高尚文化，也不認為藝術必須由某些特定的人創作出來才稱為藝術品，對他來說，「人類對於藝術的需要是一種本能需求，就像對食物的需求程度相同，甚至更多，沒有食物，人會死於饑餓，沒有藝術，人會死於無趣。」

即使杜布菲的藝術生涯較晚才開始，但當他在一次戰後抵達巴黎之初，已經與不少藝術家、文學家們交往，由於喬治‧藍布荷（Georges Limbour）的介紹，他認識了馬克斯‧雅各（Max Jacob），又透過馬克斯‧雅各結識了多位藝術圈內的活躍人物，比如早期超現實主義的法國藝術家安德烈‧馬松（André Masson），馬松比杜布菲年長五歲，在一次大戰期間曾經應徵入伍並受重傷，這段經歷使他對人生產生了悲觀情緒，與之相伴的是他對人類天性和命運的關注，以及對宇宙神祕性的朦朧信念，他畢生的創作活動都在致力於理解和表現這種關注和信念，年輕

杜布菲
穿綠色上衣的莉莉
1936　油畫
35.5×24.5cm
巴黎杜布菲基金會藏
（右頁圖）

的杜布菲對馬松的創作產生好奇，但即便如此，杜布菲在1942年之前的「史前時期」（杜布菲對自己在1942年以前作品的戲稱）系列中，仍可發現少數不同於馬松的作品。杜布菲的自傳中寫到，他回想起幼時喜愛蒐集蔬菜和昆蟲，這樣的興趣反映在他的早期創作中，比如作品〈河流之底〉（1927），我們可看到常見的物體如沙子、石頭、植物等。

　　杜布菲經常去拜訪安德烈‧馬松的這段時間，他其實始終擺盪在藝術與文學之間。1920年代末期，他的首部文學論述讓人聯想到詩人作家馬克斯‧雅各（Max Jacob）的嘲諷文本，也令人聯想到他的朋友雷蒙‧葛諾（Raymond Queneau）的著作。杜布菲旅行、寫作、繪畫，並在1929年創立自己的酒業公司，在1930年代初期，他又重新與巴黎的藝術圈連結，並在1934年決定把生意放一邊，自己轉而投入繪畫之中。接著，又再一次地，他又放棄了創作，但仍與巴黎的藝術圈保持聯繫，他與第一任妻子離異，並結識了艾蜜莉‧卡魯（Emilie Carlu），又名莉莉（Lili），與她在一起時，杜布菲開始學習手風琴、製作木偶，並重新拾起畫筆，試圖重獲一種生活中的獨立性，不拘泥於傳統羈絆，在1935年至1937年的肖像畫作中，尤其是莉莉的肖像畫，或用水彩、或用木刻（多已遺失），既非立體主義，也看不到超現實主義的影子，與當時的現代藝術潮流並沒有太大關連。但不可切斷地，深藏在這一系列描繪莉莉與友人肖像作品中的情感，與當時二次戰後「解放巴黎」的社會氛圍是吻合的。杜布菲在這些創作過程中，仿似開始為將來的藝術理論摸出了一些頭緒，但當時還尚未找到可以依附的形式。這些小畫是他在創作中直接反射視覺所見的最後作品，從1942年直到他過世為止，他的創作反映的不再是單純的視界而是一種心界，他不再畫他看到的事物，畫出來的是他針對事物所想的思考面相。

1940年代：自由的一擊

　　1937年，公司生意一落千丈，杜布菲不得不再度停下創作，

杜布菲　**河流之底**
1927　油畫
54×64cm　私人收藏

圖見20頁

回去拯救瀕臨破產的生意，自認為大概沒有機會再回到創作領域。不過兩年後，二次大戰爆發，杜布菲被徵召入伍，停戰後他回到巴黎，發現一切物資都處於極度限制的狀態中，酒也不例外，這無疑是個大好機會。重拾營運後的幾個月，他已經賺得足夠資金，可供他專心創作兩、三年時間。他開始畫裸女，這些是幾乎填滿畫面的裸女形象，身軀與面容全都被刻意地簡化，彷彿是在水蒸氣的玻璃上用手指畫圖那般，這些裸女可沒有什麼性感特徵，又比如〈多彩的裸體〉，僅以鮮豔的色彩填滿畫面各部分而已。在巴黎被佔領期間，杜布菲的繪畫與素描就像是一種無聲

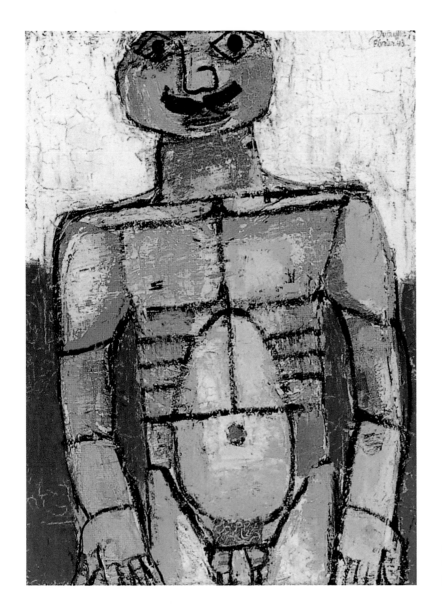

杜布菲　**多彩的裸體**
1943　油畫
81×60cm　私人收藏

的反抗，他建立了非文化藝術，甚至帶有笨拙感，這跟當時納粹
主張的菁英主義完全相反，而在當時的時代中，能不屑於藝術主
流是值得驕傲的，在題材上，杜布菲選擇最平凡不過的場景，比
如郊區的散步路途、或搭乘地鐵的路線。年紀已邁入四十一歲的
杜布菲，根本不顧其他藝術家的看法，直接進入渾然的自由創作
狀態，在他身上，可看到藝術創作必須擁有的條件：絕對的自
信。

杜布菲　**兩名裸女**
1942　水彩
60×47cm　私人收藏
（右頁圖）

在1944年2月，讓・波隆（Jean Paulhan）基於喬治・藍布荷（Georges Limbour）的推薦而來拜訪杜布菲，從1920年代起，讓・波隆擔任《法國文學期刊》（la Nouvelle Revue Française）的總編輯，直到1940年，被投靠納粹的皮耶・迪厄・拉荷歇（Pierre Drieu La Rochelle）取代，但讓・波隆長期累積的人脈，使得他在法國文壇與藝壇依然具有舉足輕重的地位。1939年3月，讓・波隆在《法國文學期刊》中發表了一篇文章，寫道：「人的價值主要在於他的天性、直覺、純真，而不是他後天所擁有的。任何一名偉大的學者都有其優點和長處，但一位極其單純的人，甚至可能比偉大的學者更珍貴、更特別。」如此觀點在數年後被杜布菲引用在他自己的創作之中。

杜布菲　**吃頭髮的狗**
1943　油畫
51×67cm　私人收藏

杜布菲
從森林走出來的裸女
1943　油畫
116×73cm
私人收藏（右頁圖）

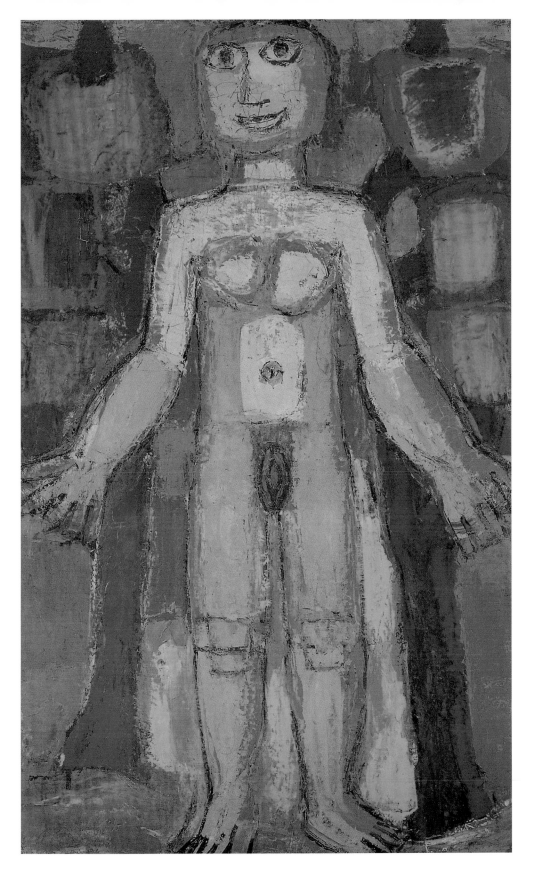

讓·波隆帶一群朋友到工作室探望杜布菲，絕大多數人都相當熱忱。四十多歲的杜布菲，終於首次售出他的一幅畫作。不過，大多數的藝術人士仍持保留態度，比如自視甚高的藝術家暨作家安德烈·洛特（André Lhote），他在《法國文學期刊》中發表藝評，指出他在杜布菲工作室看到的是「屬於比利時的繪畫」，洛特無疑是聯想到比利時藝術家康司坦·培梅克（Constant Permeke）的作品，或者也可把這種現象解釋為，杜布菲如此不尋常的創作方式不容於當時的法國藝壇。數月後，在讓·波隆的堅持下，洛特發表評論稱讚杜布菲運用色彩的天份，此時杜布菲剛完成一系列關於城市與鄉村的作品。1944年，杜布菲的首次個展在賀內·杜昂（René Drouin）畫廊舉行，展出六十多件作品，並引起不少爭議。

同年，他開始運用厚塗技巧，並使用瀝青、礫石與沙子，畫面上有依稀可辨的輪廓，但無景深，這類作品發展到1961年左右，比如1944年的作品〈煤之裸體〉、〈爵士樂團（骯髒藍調）〉等，鮮豔色彩逐漸消失，底層的物體輪廓則更能突顯。很快地，人物肌理與其輪廓具有同樣的重要性，在這些厚重的作品中，材質的處理方式與主題緊密地連結在一起。作品〈人行道上的維納斯〉是杜布菲的藝術研究論的一個例子，一名妓女（象徵著愛神）融入人行道上，畫面沒有任何能產生誘惑力的形象，人行道與女性身軀只不過是不正常的、不合邏輯的表面，在此，杜布菲找尋的是能吸引人的效果，而不是透過繪畫技巧營造的情色、性感形象。在五十年前，藝術家喬治·盧奧（Georges Rouault）也曾在繪畫中追求同樣的效果，他曾經利用強烈的藍色誇張地強調畫中的妓女，目的是為了取代畫面中那股焦躁不安的情緒。

此外，藝術家讓·福泰爾（Jean Fautrier）在二戰期間所完成令人震驚的新作品〈人質〉（Otage）系列，於1945年在賀內·杜昂（René Drouin）畫廊展出，他的作品鼓舞了杜布菲用厚重的方式作畫，杜布菲曾說：「福泰爾的展覽深深地震撼了我，我從未看過以如此純粹狀態所構成的藝術，藝術對我來說，從未有過

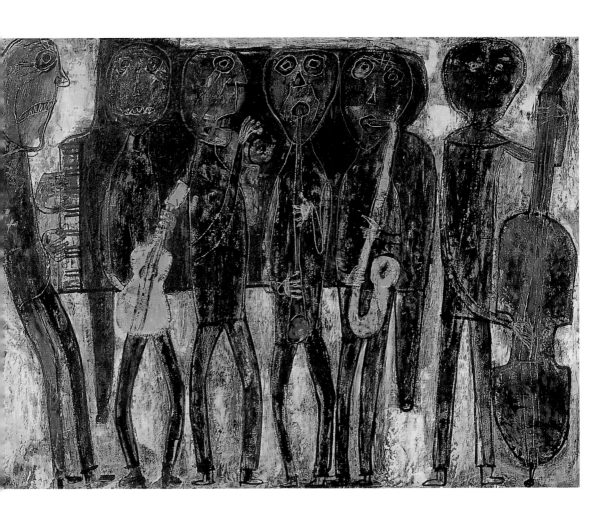

杜布菲
爵士樂團（骯髒藍調）
1944　油畫
97×130cm
巴黎龐畢度藝術中心藏

如此豐富的意義。」除了表現出與眾不同的主題之外，畫面的材質使用一直以來亦是杜布菲的探索重點，材質與主題具有同等重要的意義，他曾經描述道：「藝術產生於材質與工具，同時應保有工具使用過程中的痕跡，保留工具與材質衝突抗爭所形成的結果。人有權利表達思想，工具也有，材質亦如是。」在「奇幻之美、碎石路和友伴」（Mirobolus, Macadam et Cie）系列中，他嘗試運用不同材質來製造不同效果，尤其嘗試融合瀝青、沙子、碎石及其他材質，他將瀝青放入畫面中，就像把城市裡的物質融入畫中，「使用的技巧，其實相當簡單，就是厚油彩中混入沙子、瀝青，在少數作品中，還可看到小塊的玻璃或鏡子黏貼在畫布上。」如此誕生了「厚塗」（Hautes pâtes）系列，並在1946年於

賀內·杜昂（René Drouin）畫廊展出。

在這段期間，杜布菲重新發現並專注於在畫面上混合沙與土，創造出20世紀新的材質學，作品愈是厚重，杜布菲玩得愈盡興，他比帕洛克的滴畫還要早將所有材質層疊在同一平面上。某天，有位收藏家將杜布菲的一件作品擱置在熱源旁邊，作品竟然發生變質的變化，這個無預期的變化讓杜布菲感到喜悅，他稱之為「河馬的汗珠」。他喜歡看到他的作品，在完成後繼續如同有機體一般地存在著，受熱而軟化，受冷而硬化。一般人大概會視為是災難，但對他而言，這是物質奇妙且令人愉悅的轉變。

肖像畫家：杜布菲

1940年代，杜布菲跑遍了法國，畫了大量的素描作品，主題大多為擁有巨型頭部、圓眼睛和短小上半身的小人物。1944年的「巴黎所見」系列中，這些作品呈現著微妙的色調變化，這些主角們靠著窗邊，吸引觀者的視線，在畫面上擺出各式姿態。城市的車流、人物和物體的緊密相連、空間與天空的消失，如此種種彰顯出杜布菲的心境，城市裡的每個人都只是人流中的一個微小個體，生活在一個滿溢的世界，沒有空隙，像一塊織布般地被編織了進去。我們已經可以猜測到「烏路波」（Hourloupe）系列的結構，尤其是那些被隔離的、孤獨的人物，它們被杜布菲聚集在一起，一直發展到1980年初期。

回到這批1945年左右創造的肖像畫，這些人物具有「木偶般的姿態、面具般的面容，和嘲諷與幽默絲毫沾不上邊，而是完全相反的一派嚴肅，並給人一種距離感」。杜布菲說：「我試圖簡化物體的輪廓，讓它們更不易辨識，離現實生活的真正物體的輪廓更遠，卻被許多人稱為『孩童畫』。」杜布菲這麼做的背後動機，完全與政治無關，他似乎只是為了自娛，在這些物體的表面下尋找更簡單的世界，在混亂的時代得以嚮往的簡單。杜布菲創作是為了排解無聊，做為他的模特兒的那些友人們似乎也都滿自在於這般無聊之中，創作過程是愉快時光，杜布菲只做自己喜歡

杜布菲 **煤之裸體**
1944 油畫
162×97cm
私人收藏（右頁圖）

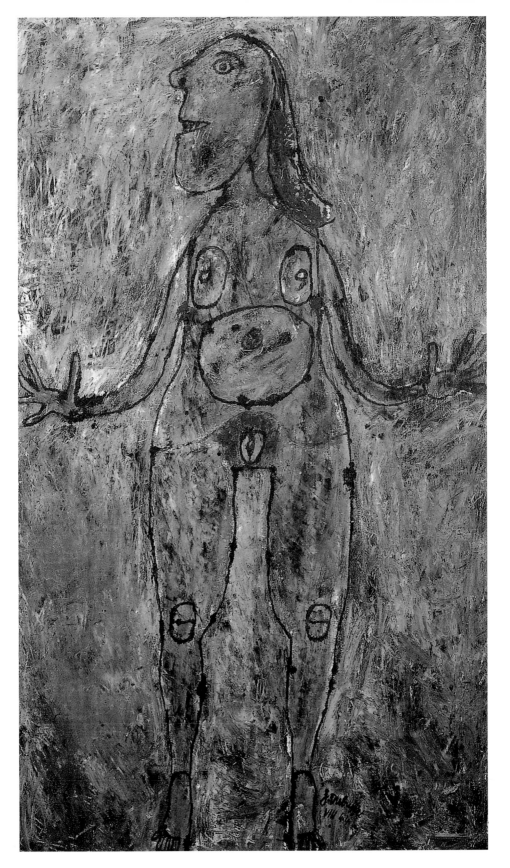

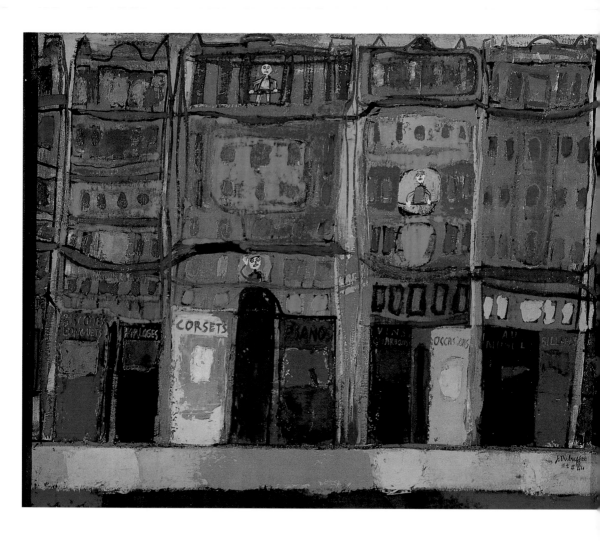

做的事情，沒有侷限，沒有壓力。杜布菲在寫給讓·波隆的信中提到：「我們要看看杜昂（René Drouin）先生是否已經準備好面對這嚇人的挑戰，這挑戰就像向大砲投擲蘋果！請先告訴他這是一項刺激的挑戰，一種不入流的、令人可笑的藝術，目的只有一個，就是引人注意！」

　　每週，住在巴黎的美國收藏家佛蘿倫絲·高爾德（Florence Gould）都會舉辦午餐宴會，杜布菲和他的朋友們皆在名單之列，透過這個時刻，杜布菲開始認真地畫起肖像畫，當然佛蘿倫絲對他的鼓勵也是一大動機。「我不認為一名男子的面容不比其他景致有趣，一位男子，一位男子的人體就是個小世界，如同其他每

杜布菲
巴黎景象，小市集
1944　油畫
73×92cm　私人收藏

杜布菲
巴黎景象，小市集
（局部）　1944
（右頁圖）

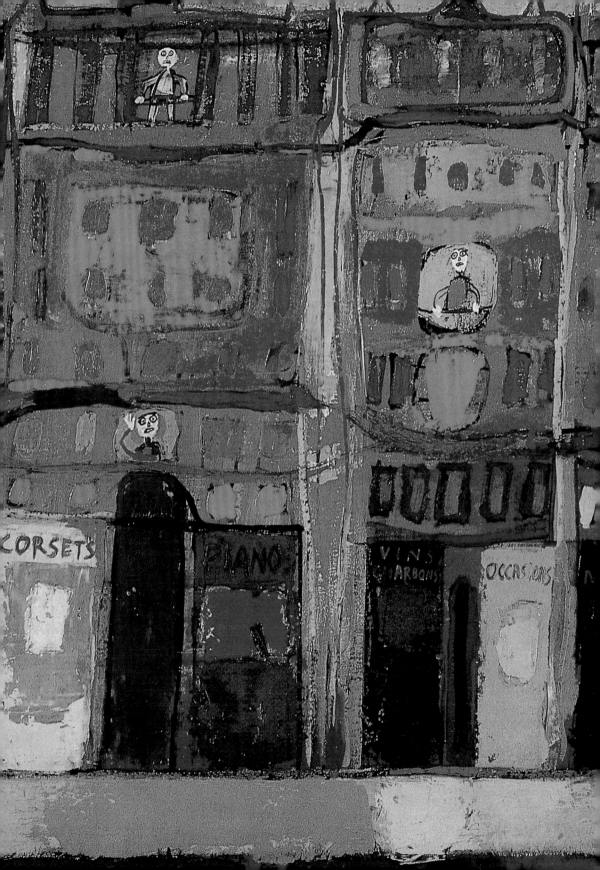

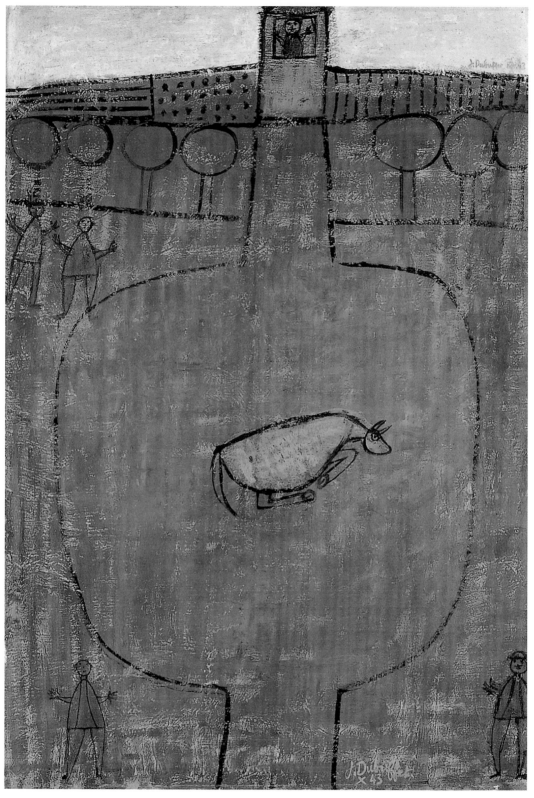

杜布菲　**裝山羊的大瓶子**　1943　油畫　92×65cm　私人收藏

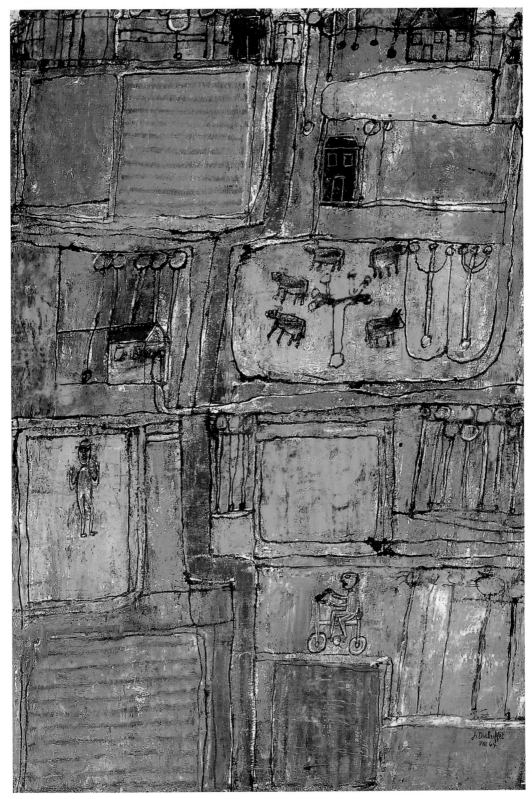

杜布菲　**快樂的鄉村**　1944　油彩畫布　130×97cm　巴黎龐畢度藝術中心藏

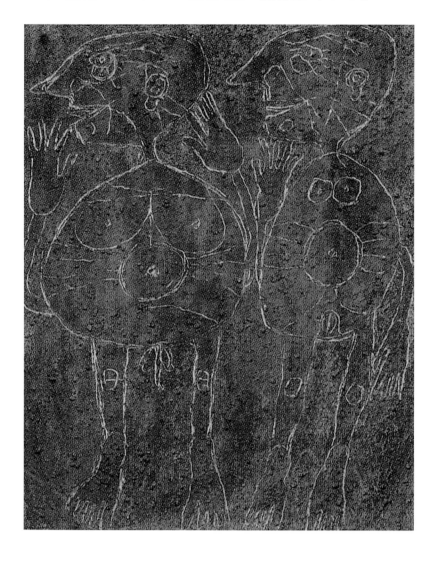

杜布菲　**原型**　1945
物質繪畫　100×81cm
紐約古根漢美術館藏

個人，就像一個國家，由城市、鄉鎮和市郊構成。通常在一張肖像畫中，必須涵蓋大多數的共同性，非常少的特殊性。為了讓一幅肖像畫出色，我需要使它勉強成為一幅肖像畫，盡可能地使它不是一幅肖像畫。」

　　杜布菲的描繪對象是以讓‧波隆為中心，並延伸到全國作家委員會（Comité National des Ecrivains）的成員，許多都是當時相當知名的文學家和藝術家，如今回頭來看，這些作品捕捉了攝影所無法擷取的人物特色，透過這些肖像畫，無疑有助後人對這些藝文前輩們的另一個面貌的了解。杜布菲把這些圖象區分為「神

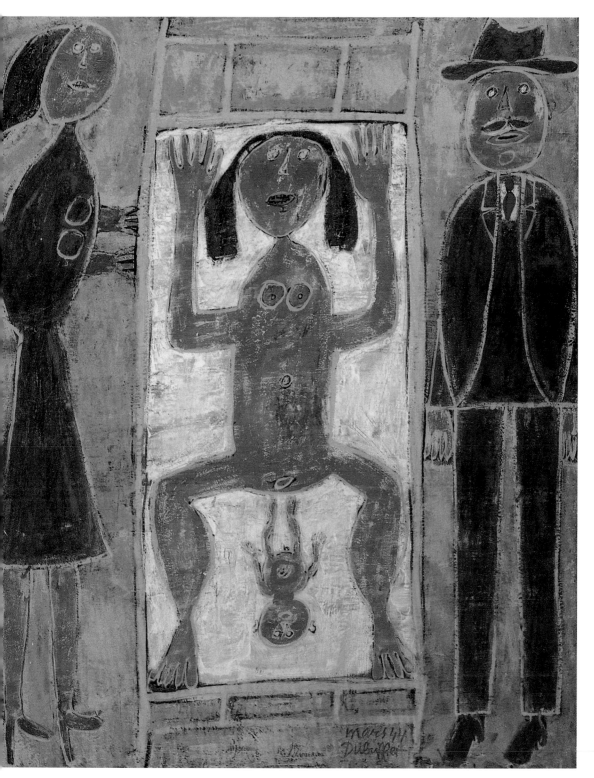

杜布菲　**生產**　1944　油畫　100×81cm　紐約現代美術館藏

杜布菲　**柯列拉小姐**　1946　油彩砂小石畫布　54.6×45.7cm　紐約古根漢美術館藏

杜布菲　**戴帽子的女人**　1946　油彩砂小石畫布　81×65cm　斯德哥爾摩現代美術館藏

話肖像」與「祕密肖像」兩系列，前者主要集中呈現臉部特質，從神話英雄的特徵衍生出來；後者則是將眼前的模特兒結合他們與生俱來的獨一無二性格，而這部分屬於較花費心力的作品。

杜布菲的肖像畫是「反心理學」、「反個人主義」，他說：「專注力只會扼殺一切所視，千萬別以為專注地觀看對象，就能夠了解被視物。因為視覺會交織，就像蠶一般，剎那間，已經發展成一顆不透明的繭，阻擋你的觀看。這就是為什麼，那些直瞪著模特兒的畫家們，什麼都捕捉不到。」由於這種概念，杜布菲並不添加心理層面的元素，呈現的反而是第一印象，意即尚未定形的感受、首次相遇的剎那。「思想中令我感興趣的，不是它們具體成型的時刻，而是在此之前的階段。」杜布菲說。雖然畫面的中心位置是人物形象，但這個人物形象僅是次要的，透過這個形象，卻又讓人產生親切的熟悉感，我們無疑會聯想到孩童畫或純真繪畫，因為畫面沒有景深與陰影。歷經過二次大戰的折磨，人們在戰爭中微不足道宛如滄海一粟，杜布菲透過如此的方式宣洩他的氣憤與無奈，符合了時代的不安與焦慮，悲慘動盪的時代、價值的崩毀、自我的懷疑，很自然地，像杜布菲這類自發才能的藝文人士能夠找到一條不同於傳統的新道路。

當1947年杜布菲在賀內・杜昂（René Drouin）畫廊展出「肖像畫」系列作品時，他在邀請卡上寫上一段短文：

人們比自己所想的更美好

活出他們真實的模樣

賀內・杜昂畫廊

凡登廣場17號

如同每位藝術家，杜布菲當然也希望這批肖像畫作品能夠永傳於世，對於部分已經完成的作品，他甚至將它們毀壞後重畫。許久後，當1966年他在倫敦泰德美術館展覽時，〈亨利・米修（Henri Michaux）的肖像畫〉中，牙齒是由小石子構成的，可是其中一顆掉了許久，杜布菲瞞著所有人，悄悄地再用一顆新的小石子補上。

杜布菲迎來的成功（當然也包括許多批評）讓他更加積極地

圖見39頁

36

杜布菲　**刻字的牆**　1945　油畫　99.7×81cm

發展自己獨特的藝術觀，在1946年出版的《致各種愛好者》中，透過挑釁口吻詮釋的觀念完全與當時的傳統價值觀相反，自然，面對杜布菲的作品，也就無法運用當時的傳統藝評角度去看待，為此，杜布菲早有遠見，他開始著手建立屬於自己如此藝術風格的學術論述，他向工藝師傅、房屋裝修師傅、粉刷師傅以及鄉間具有手工藝的人學習，他在畫面上運用這些技巧，隨性且意外地發展，直到他認為完成了一件好作品為止。

　　杜布菲對材質的好奇心，驅使著他繼續朝這方面進行探索，他同時也對石版印刷產生興趣，學習傳統技術並運用在作品中，而且還從中找出了創新之法，並發表相關論述，堅持材質的最原始本質。幾年之後，1949年，在情色書籍《拉朋馮・阿貝貝》（Labonfam Abeber）中可看到杜布菲所繪的插圖，男女交歡的畫面以不帶情感般的線條表現，從中我們也可以感受到杜布菲作品中的核心主題，比如個體的寂寞孤單、無法克服的孤立、溝通的不可能性等。

撒哈拉沙漠之旅

　　一方面為了追求文化的更原始的源頭，另一方面是因為戰後在巴黎的生活不易，杜布菲認為不只要離開巴黎，甚至應該要離開歐洲，離開這個充滿是非與怨念之地，在莉莉的伴隨下，他決定前往阿爾及利亞內陸的艾爾・古萊阿（El Goléa）旅居一陣子，該處的居民多是伊斯蘭教並充滿著貝都因（Bedouin）文化，自1947年2月至1949年5月，他一共停留了三次，除了艾爾・古萊阿（El Goléa）之外，他參觀了塔曼拉塞特（Tamanrasset）、貝尼阿貝絲（Beni-Abbes）、提米蒙（Timimoune）等地，不斷尋找不同於西方文化價值的杜布菲，彷彿在撒哈拉沙漠中發現了天堂，這裡的人們不僅遵守著自身文化，同時也更相信直覺。

　　旅居阿爾及利亞期間，杜布菲深深地被異國的陌生而吸引，大概花了半個月的時間滴應當地，他寫道：「我經常發現，找尋已久的小祕密，常因為一個無關緊要的不期而遇就得到了，比如

杜布菲
亨利・米修的肖像畫
1947　油彩畫布
130.2×96.5cm
倫敦泰德美術館藏

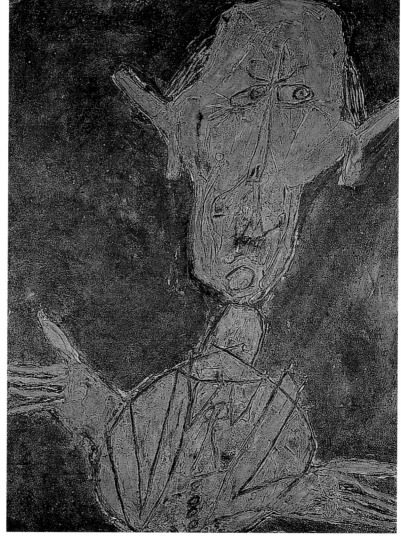

杜布菲
亨利・米修、舊象牙和茶
1947　膠水繪畫
116×89cm　私人收藏

畫駱駝，我苦思了六個月還找不到讓自己感到滿意的方式，嘗試
了上千次都無疾而終。有一天，果醬瓶標籤上的梅子圖案，或是
墨水瓶的陰影，或是我不知道還有什麼異國物品，竟然意外地提
供了我解決之道。這類小事常頻繁發生，現在我已經習慣處處留
意了，我不再侷限自己，當時我想要畫駱駝，總是只觀看駱駝，
就是太侷限了。……」基於這樣的體會，杜布菲學會把他在別處
的觀察，運用到眼前的畫作並造成畫面的驚喜感，這些「小祕

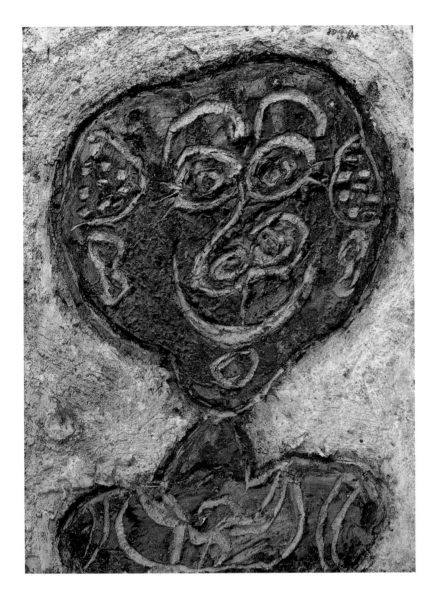

杜布菲
**法蘭西斯·龐吉
（白底黑色）** 1947
油彩、石膏
61×46.5cm　私人收藏

密」持續被他運用在作品之中。

　　沙漠就像一個「極簡之缸」，如同他寫給賈克·貝
納（Jacques Berne）的信中提到：「我們回到這裡了，身體的毒素
被淨化，身體感到輕爽，感覺被重整，生活方式則更加豐富。」
為了能夠更好地理解當地文化，杜布菲開始學習阿拉伯語，他描
繪日常生活場景，阿拉伯人、駱駝、肥沃高大的棕櫚樹，這些場
景在他眼中，每一幕都是奇幻之境。杜布菲在沙漠中的創作，同

杜布菲
**皮耶·馬諦斯，模糊的
肖像** 1947　油畫
130×97cm
巴黎龐畢度藝術中心藏
（右頁圖）

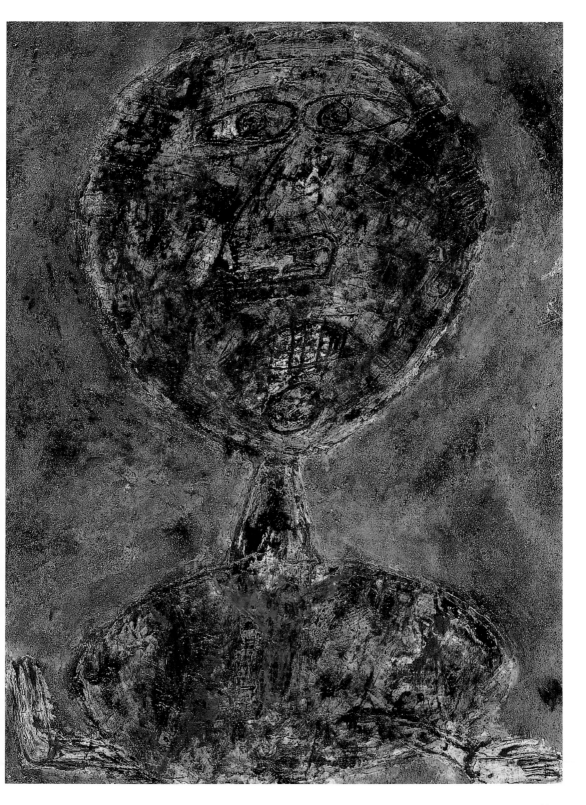

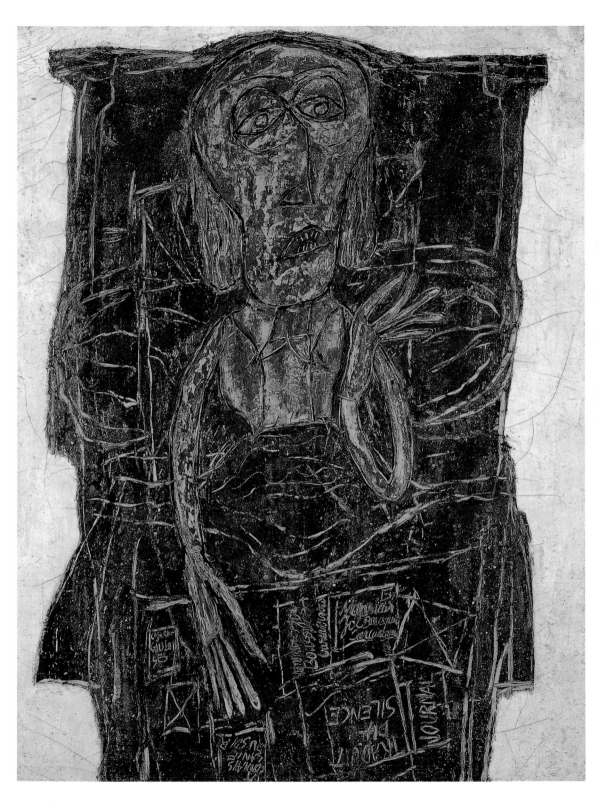

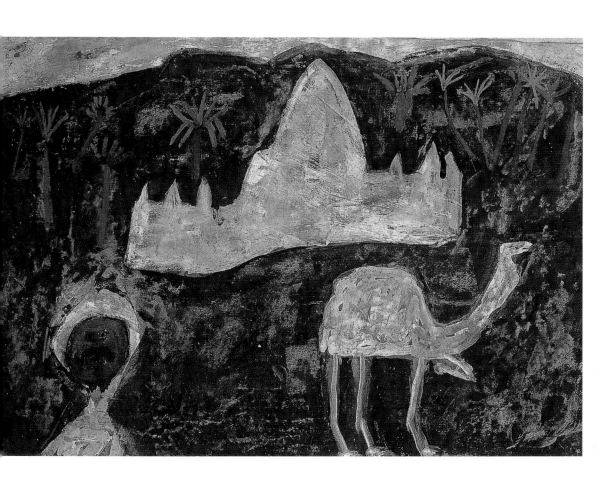

杜布菲
**伊斯蘭修士、阿拉伯、
被牽著的駱駝**
1948　膠水繪畫
37.5×54cm
私人收藏

杜布菲
床上的喬‧布蘇克
油畫　1947
146.3×114cm
（左頁圖）

樣地並非寫實畫出當地的風俗民情，光線也不似沙漠中的炙烈陽光，畫面中的駱駝常伴隨著棗椰樹一同出現，就像是綠洲與海市蜃樓的兩個指標。然而，與貝都因人的關係很快變得愈來愈困難，這點令杜布菲感到疲倦與無力，彼此之間的交流依然只能停留在表面，他無法得知更深層的文化概念，而更讓他不解的，是沙這種具有流動性的物質，以及這一片綿延不盡的沙漠。沙子是唯一的物質，時間不會對它構成影響。

　　這三年期間，還有值得特別一提的，就是杜布菲在1946年認識了好友賈司頓‧薛薩克（Gaston Chaissac, 1910-64），他並非正統學院派出身，二十七歲才開始創作，從未畫過學院派的素描，以自己的方式表達自己的想法和感覺，從來沒有想過要模仿自然界的物體形象。杜布菲曾經在達比埃斯（Antoni Tàpies）的地下

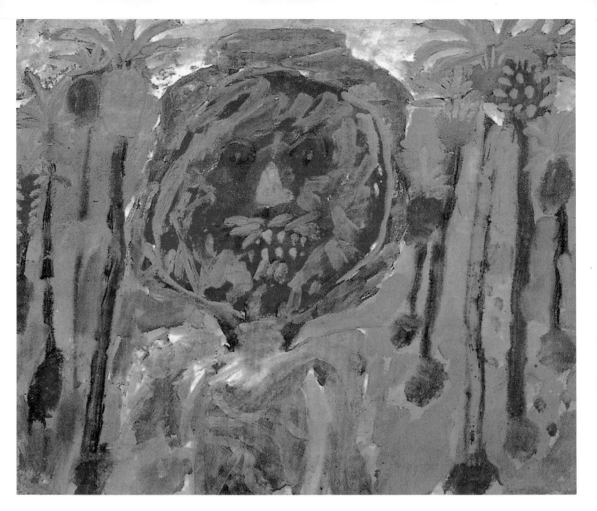

杜布菲　**有棕櫚的阿拉伯**　1948　膠水繪畫　44×55cm
私人收藏

杜布菲　**捕鳥者**　膠水繪畫於黃麻畫布　1949　116×88.5cm
私人收藏（左圖）

杜布菲　**驢子上的貝都因人**　1948　油彩畫布　130×97cm
私人收藏（右頁圖）

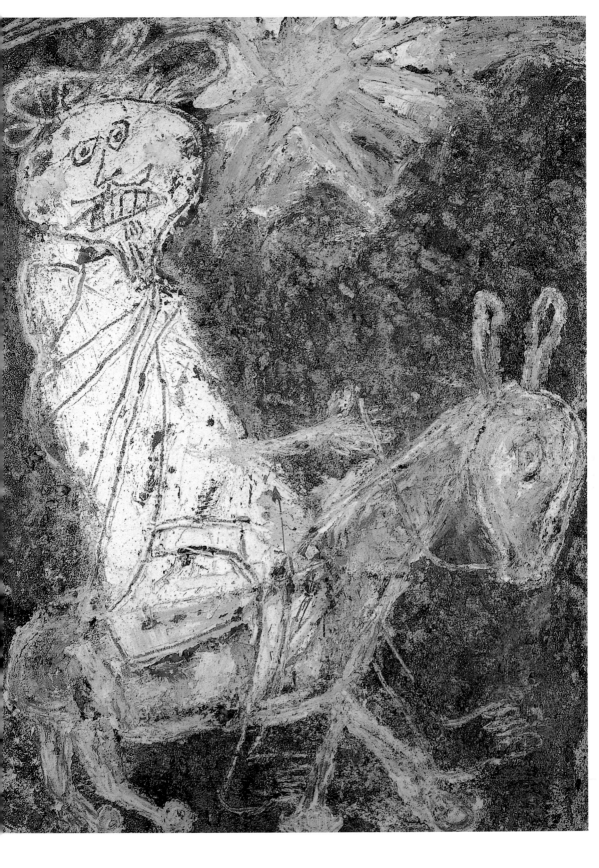

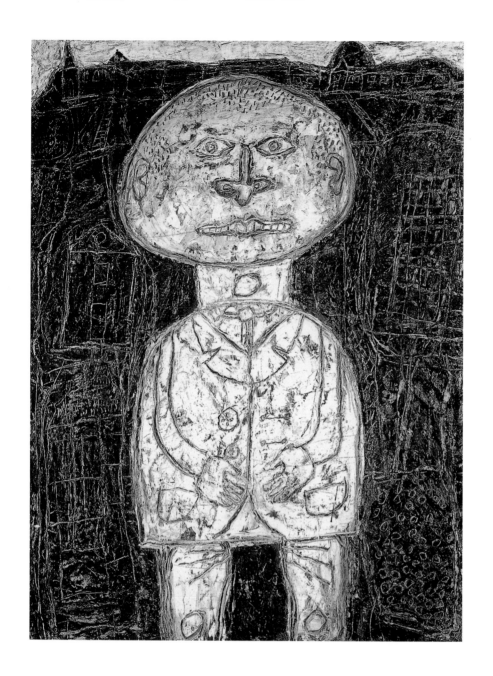

室看過薛薩克的木炭雕塑和一些貝殼、樹枝作品，並表達他對這些作品的興趣，他對薛薩克寫道：「我看過你樹枝木炭的雕塑、牡蠣貝殼、石頭畫作都引起我極大的興趣，還有你的皮殼廢物印記，以及城牆般的巨大畫幅，我常想到這些，而且深深地盤踞在腦海中。」薛薩克創作的材質、技巧，呈現的形式，創作的直率

杜布菲
頭髮剪很短的村民
1947 油畫
55×46cm
狄蒙藝術中心（Des
Moines Art Center）藏

46

杜布菲
撒哈拉沙漠的小徑
1949 油彩、纖維板
50×61cm
紐約現代美術館藏

真誠態度等，在在讓杜布菲激賞不已，此時的杜布菲尚未發展出雕塑作品，他還正在「厚塗」形式的繪畫創作中，並在顏料中添加煤灰、沙子、碎石、玻璃碎片、細繩等物質，使其作品基本輪廓呈現出較為具體的狀態。

薛薩克對於材質的想法成為杜布菲作品中一個重要元素，杜布菲始終思考著個體與環境之間的關係，對杜布菲而言，藝術家不僅要創造形象，還要為他們命名，杜布菲的作品名稱都非常簡單，幾乎完全與畫面的主題相符。以〈頭髮剪很短的村民〉為例，雖然此時他已經畫了上百張的肖像畫，卻沒有把這張畫列入

肖像畫系列之中，相較之下，這張帶有背景的人像作品無疑顯得較為獨特，首先是畫面中間一位頭髮極短的村民（有些說法認為這是杜布菲的自畫像），可明顯看出兒童畫對他的影響，其次是天空被壓縮得只剩下畫布上方的一小片空間，背景可以看到許多屋舍線條，在形象與底層之間沒有絲毫過渡地帶，完全層疊在一個平面上。

女體系列

　　從1950年4月到1951年2月，杜布菲完成了「女體」（Corps de dames）系列，他主要呈現的是軀體的共同性，對於細節並不著重強調，相對於傳統西方藝術強調的均勻比例美女，杜布菲所繪的「女體」則既不美麗也不漂亮，不過這系列獲得的正面評價多於負面評價，作品超出當時繪畫的規範，具有非常強烈之個人色彩，杜布菲發展到目前為止，總算稍稍嘗到成功滋味。他寫道：「比如我所認為美的人物，並不帶有我們所習慣的『美』。我們通常對美女的定義，比如捲髮、牙齒整齊、完美無瑕的肌膚……，然而，我對這些其實並不太感興趣。」

　　回溯提香（Tiziano Vecellio）或馬奈（Edouard Manet）的作品，較之於模特兒的性感與情色暗喻，更想吸引觀者注意的，反而是畫面的另一層涵義，欲訴說的是畫外之事而非模特兒本身。比如馬奈完成作品〈奧林比亞〉（1898）後招致許多批評，他捨棄了在平面上，以透視、陰影造成虛構的立體感，只用明確的輪廓線條和強烈的色彩來表現立體感，馬奈選擇的主題並沒有錯，自文藝復興以來，裸女是藝術家們創作的一大主題，但是馬奈卻把裸體畫當成現實風景來畫，而且還以一名娼婦做為女主角，馬奈不只無視於傳統的繪畫規則，畫中甚至還帶有諷刺意味，揭開當時道貌岸然的時代感。同樣地，杜布菲所繪的「女體」系列亦有此用意，他明白地拒絕西方美感和勻稱，表現不妥協傳統裸體的再現，人性混合泥土和果皮的肌理，就像史前時代的女性雕塑，頭部較小，四肢與佔滿大部分畫面的肥大身軀，打破所有人

杜布菲　**裸體學**　1950
油畫　97×146cm
巴黎龐畢度藝術中心藏
（50～51頁圖）

48

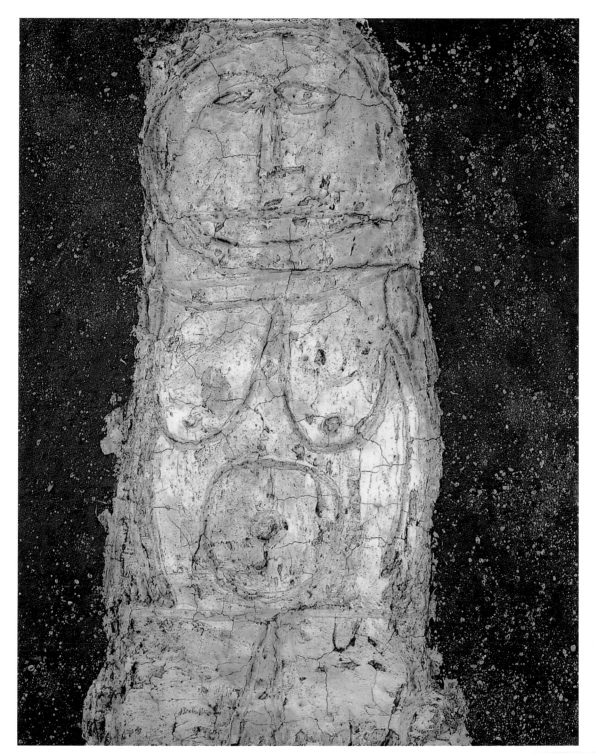

杜布菲　**人行道上的維納斯**　1946　油彩、纖維灰漿板　102×82cm　馬賽坎緹尼（Cantini）美術館藏

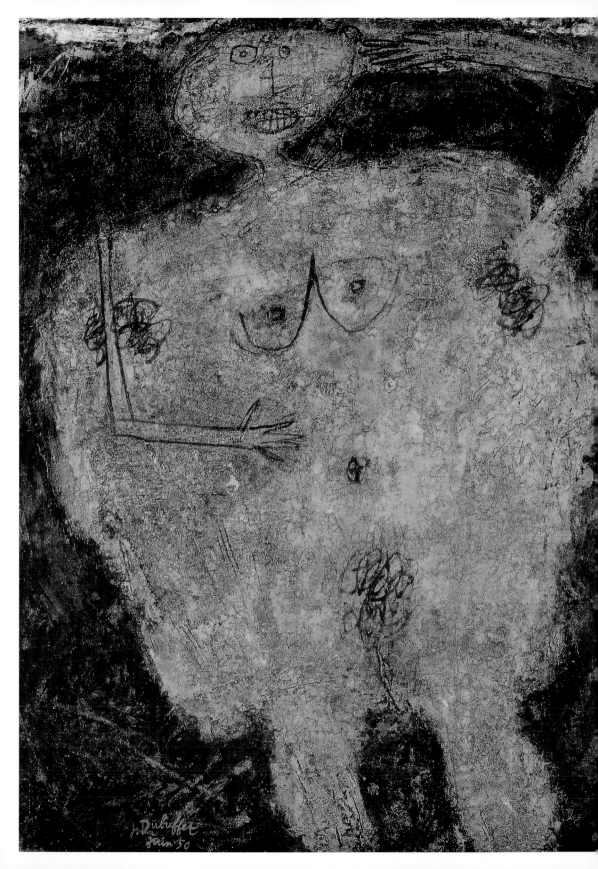

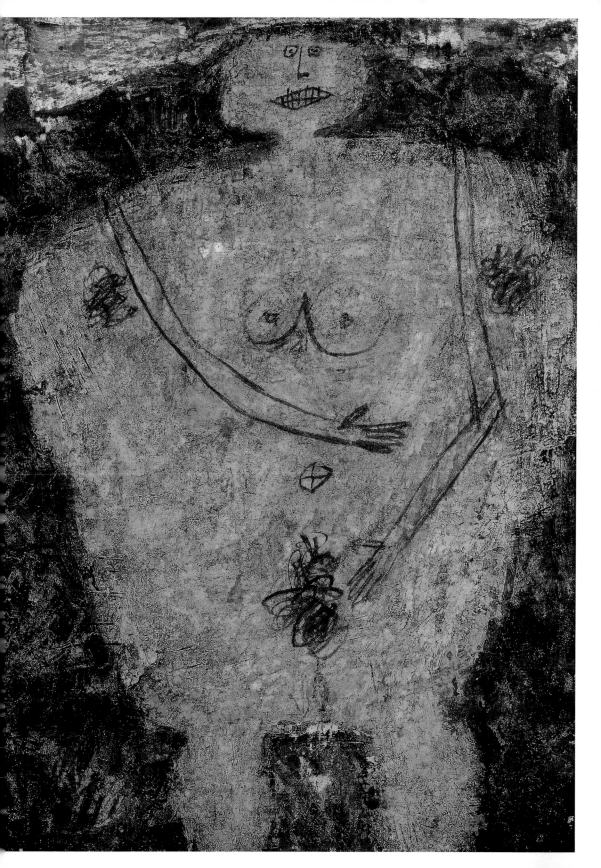

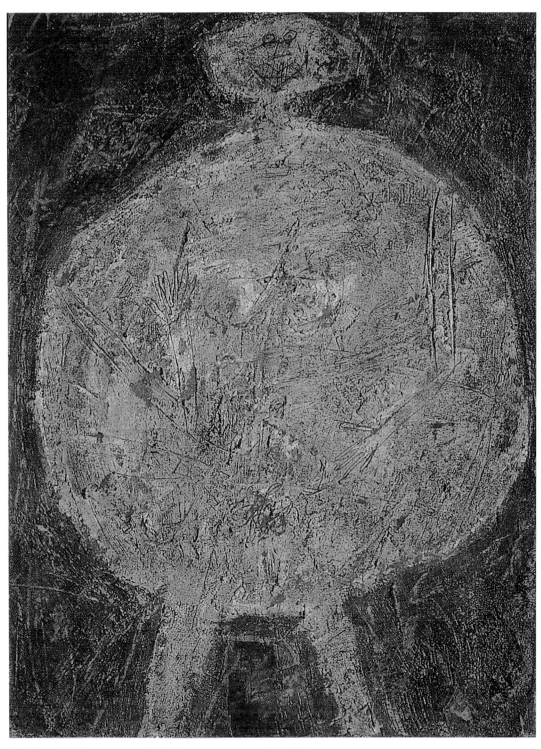

杜布菲　**蜘蛛小姐**　1950　油彩畫布　116×89cm　私人收藏

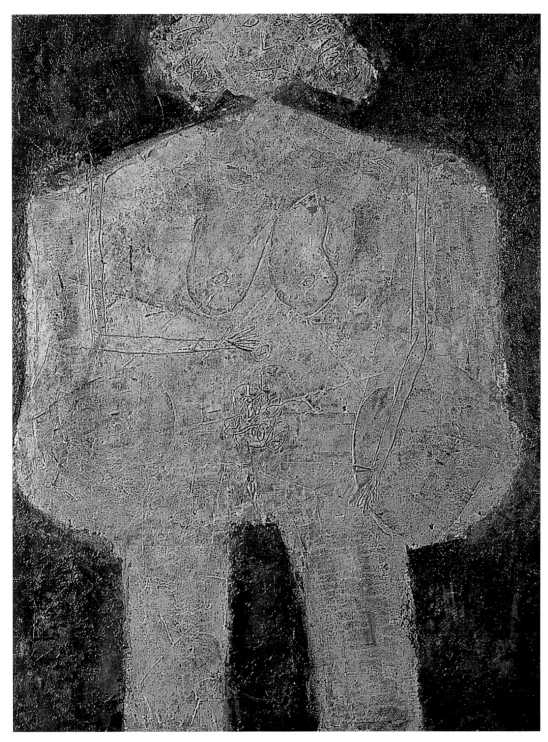

杜布菲　**沉重胸部的美女**　1950　油彩畫布　116×89cm　私人收藏

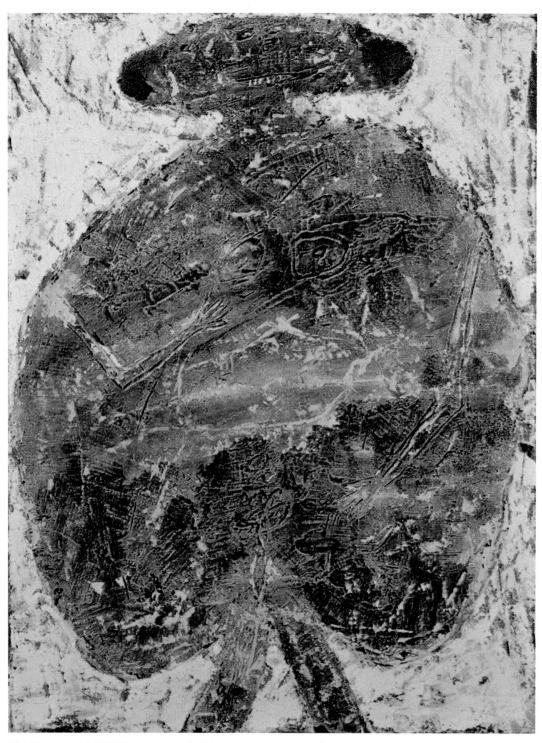

杜布菲　**未知（女性軀體）**　1950　油彩畫布　117×90cm　丹麥路易斯安那美術館藏

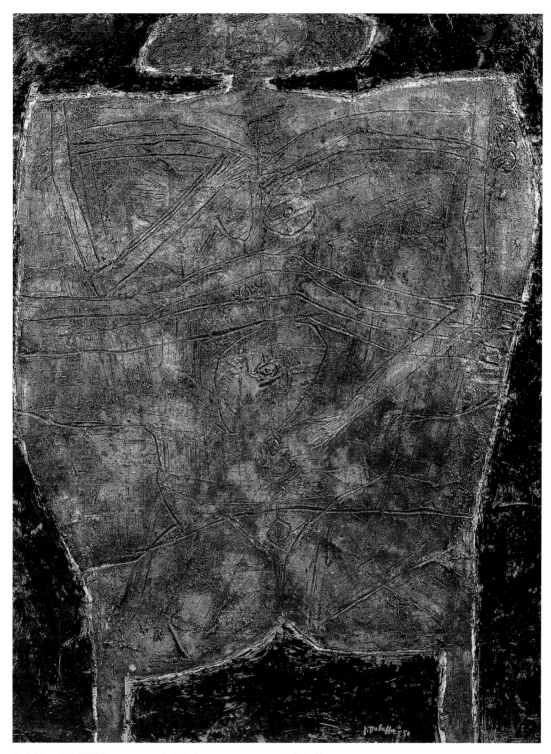

杜布菲　**生命與熱情**　1950　油彩畫布　116×89cm　私人收藏

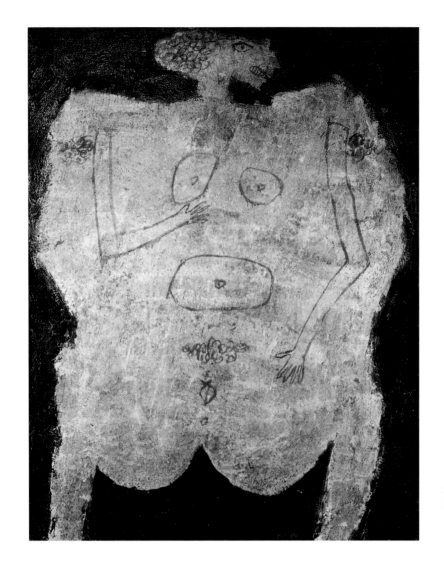

杜布菲
猶太女性軀體
1950　油彩畫布
116.2×88.7cm

認知的女性柔美特質，粗略的外表具有煤炭般顏色。杜布菲寫道：「暨普通又特殊、暨主觀也客觀、混合形上學與世俗怪象，從這些角度它都令我愉快（而且我相信我所有的繪畫幾乎都有這傾向）。……人類肉體肌理中，明顯地產生不合邏輯的關係，一時像人類肌肉，一時像土地、樹皮、岩石、植物或地理物貌。……對我而言，它引發各種變形與極化，物體本身再次獲得不尋常的啟發，並賦予它們嶄新和未知的意義。」

　　在杜布菲所繪的「女體」中，我們可以辨識出象徵女性的

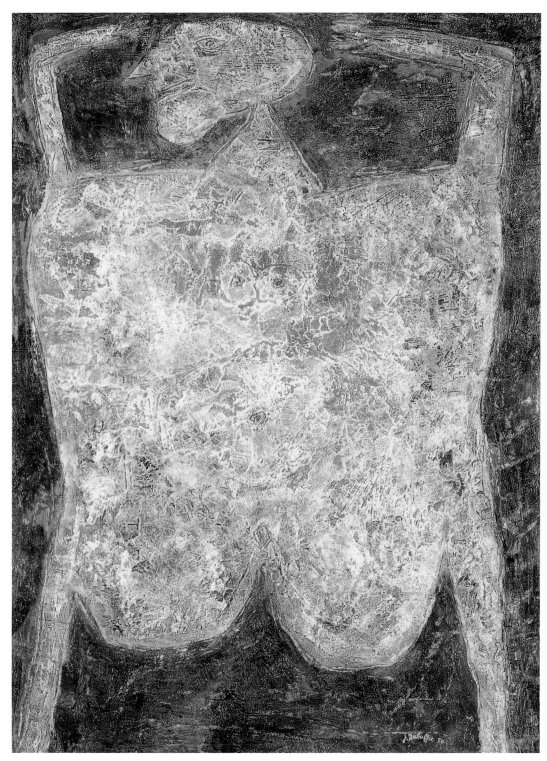

杜布菲　**勝利與榮耀**　1950　油彩畫布　129.5×96.5cm　紐約古根漢美術館藏

部位，如胸部、陰部，他以明顯的線條勾勒出來，而且位置多為固定，觀者的視線就像是站在畫中人物的正前方，此外，杜布菲完全捨棄了對柔軟肉體的描繪，若真要說杜布菲與學院派藝術家唯一的共同點，大概就是畫面的對稱感，杜布菲的裸女，總是處在畫面正中央，身體是相互對稱而不是如立體派那樣的變形。米歇爾・戴弗斯（Michel Thévoz）提到：「杜布菲試圖在人類形貌中，透過畫面那層肌理或所謂的體形，去揭示人們未發覺的皮層或細胞感。」不過我們很難得知杜布菲是否真的有此念頭，或者僅是他的潛意識，因為杜布菲表示：「我傾向盡量快速地完成人像畫（就像我所有其他的作品），而不去考量絲毫的美學。」

　　杜布菲的「女體」系列讓周圍的朋友與收藏家們相當震驚，這些體量巨大、未成形的女體，不帶有絲毫情色成分，就如同他先前完成的作品〈人行道上的維納斯〉，與其說是描繪女體，更像是一大片的汙漬或一只家具，不過相比其他畫作的呈現，又彷彿更令人深思。杜布菲說：「一幅作品的優點，就是引領觀看者進入另一個奇妙世界，所有物件以異於平常的方式呈現出來，然而，貌似有理且不能反駁，我們彷彿是第一次看見它們的真實表象，或許之前已經看過它們，只不過是處於晦暗中，如今則暴露在光亮之中了。又好像突然之間，一股神奇的魔力，如此激動而熱情，生發出一種語彙，連狗兒都會說話了。……這是一幅成功畫作所包含的驚喜，這是一幅畫作值得被收藏在家中的價值，就像一隻會說話的狗兒。」

　　結果我們看到的是，平面的形體，沒有明確的輪廓線條，較明顯的線條用以突顯五官、胸部、雙手、肚臍與女性生殖部位，但身體並沒有皺褶也沒有肌肉感，這些是沒有立體感的女體，有趨近橢圓形的頭顱／臉龐，是人類或非人類的界線相當模糊。至此，我們很難不聯想到杜庫寧（Willem De Kooning, 1904-97）所畫的「女人」系列，兩人生活在同樣的時代下，雙方的這個系列亦同樣完成於1950年代，但杜布菲筆下的女體，透露著杜布菲自身樂在其中的滿足感，這些女體紛紛化身為理想形象，沒有年齡的限制，恆存在時間之中。

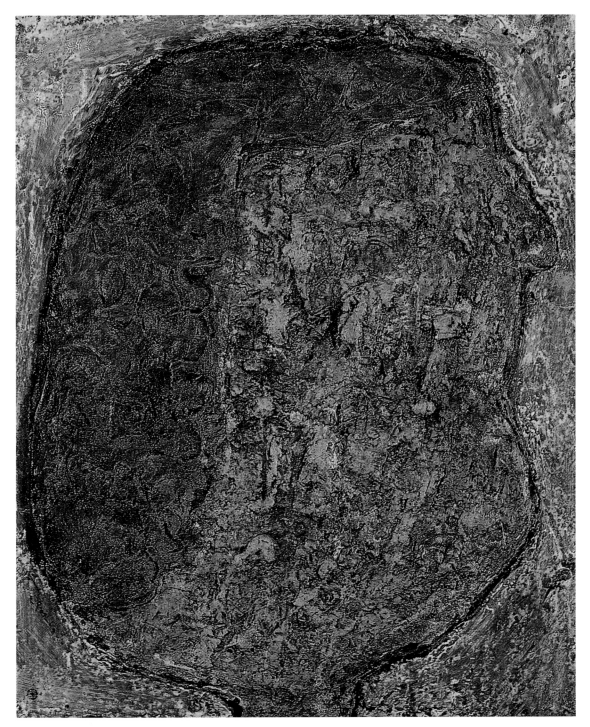

杜布菲　**栗色頭髮的大臉**　1951　混合媒材木板　64.9×54cm　威尼斯佩姬古根漢美術館藏

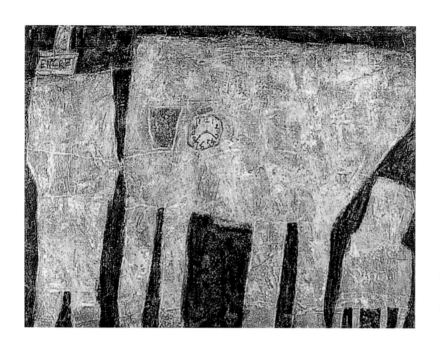

杜布菲　**家具和物件**
1952　油彩、纖維板
92×122cm
巴黎杜布菲基金會藏

材質的勝利

　　1950年代，藝壇對於杜布菲的接受度並不高，他被認為是一位進行文學創作的藝術家，然而，在畫商賀內‧杜昂（René Drouin），與尤其是皮耶‧馬諦斯（Pierre Matisse）的大力推廣下，杜布菲作品的價格從1947年起開始往上升高，法國藝壇人士自然眼紅不已，並且認為杜布菲只是短暫的一股潮流罷了，杜布菲的創作可說引發了種種爭議，甚至還被部分記者批評從他的畫中只能得到「垃圾與爛泥」，儘管如此，這些反彈聲浪並不足以影響杜布菲的聲望。依然常可以看到頂著光頭、牙齒如狼的杜布菲，開著他那台老式的「羅森加特車」出現在巴黎聖傑曼區附近。在藝壇不僅出道晚，還帶有離經叛道的藝術觀念，杜布菲在戰後很快就成為巴黎的名人之一，接著名聲還遠播到美國，一位美國抽象表現主義捍衛者的藝評家克萊門‧格林伯格（Clement Greenberg），在1945年至1947年為《紐約客》撰稿，他針對杜布菲作品發表藝評，文中僅帶有極少量的批評，甚至還認為，杜布菲的作品是20世紀的重要現代藝術之一。基於如此矛盾的對

杜布菲
泥巴國的音樂
（有小提琴手的風景）
1950　油彩、纖維板
65×81cm　私人收藏

比，杜布菲在美國的聲望遠比在法國高出許多，而杜布菲後來也多次前往紐約，移居紐約近三十年的法國藝術家杜象（Marcel Duchamp）成為杜布菲在紐約的好友，相當熱情地接待他參觀這個大都會。

之所以前往紐約，多少與杜布菲的「原生藝術」（Art Brut）收藏品有關，因為這批作品當時被移到美國的藝術家友人歐索里奧（Alfonso Ossorio）家中。至於杜布菲對「原生藝術」（Art Brut）的發現，是1945年他與讓·波隆（Jean Paulhan）和藝評家保羅·布德希（Paul budry）同遊瑞士時，拜訪精神療養院的藝

術收藏所發現的，頓然開拓了杜布菲的藝術理論。這些作品是由
麵包屑做成的雕塑、衛生紙上的圖案等，療養院中的病患們以隨
手可得的平凡物質，創造出所謂的「藝術品」，杜布菲從中發現
了藝術的原生力量，藝術不屬於特定的人（藝術家），他從中領
悟到，在藝術的領域中，一切都是有可能的，而且一切也應該被
允許。基於這個機緣，1947年11月，杜布菲在賀內・杜昂畫廊地
下室創立了「原生藝術中心」，策劃了第一場「原生藝術」主題
展，並成為「原生藝術」一詞的開創者，繼而展開一場長達四十
年的探索與收藏，這不僅改變了杜布菲對藝術的看法，也激勵了

杜布菲　**有角的風景**
1953　油彩、纖維板
73×92cm　私人收藏

杜布菲　**有汽車的風景**
1953　油畫
81×100cm
巴黎裝飾藝術博物館藏

他個人的創作。自1976年起，這批作品被展示在瑞士洛桑的「原
生藝術收藏館」（La Collection de l'Art Brut）中。

　　就所有證據來看，杜布菲的作品揭示了多年來他的意識的
進程，從抗拒為出發點，對藝術的抗拒、對個人處境的抗拒而醞
釀出成功的新芽，是在他所熟悉的藝術文化環境中萌發的新芽，
是他逃離巴黎生活，前往阿爾及利亞以及後來在凡斯居住而萌發
的新芽。他的作品充滿個人主義以及對自我的反思。同時，在他
的文章中，又可發現類似德國藝術家波依斯（Joseph Beuys, 1921-
86）所宣稱的「每個人都是藝術家」，兩者的不同在於，波依斯

相信未來，因為他從一個人類相互殘殺的時代過渡到恢復自信的時代；而杜布菲的創作是基於這是通往未來的唯一一條道路，在這樣的自信中融合了樂觀態度，為此，他從土地出發，從簡單的、具想法的、個體的、鄙棄階級制度的人類出發，從工藝匠的形象出發，從獨立生活的視線出發。如此極純真的觀點，導致其作品成為20世紀的重要藝術創作之一，其中的重要性尤其在於，作品內涵足以改變人們的看法，並使人不斷地產生新的觀看、新的體驗。懷著對藝術的渴望，生活各處皆能入畫，地上、牆上，令人討厭的物體、醜陋的東西，尤其是我們無法發現的事物，於是，畫面的顏色成為土地或灰塵的顏色，與模特兒身上的顏色毫不相干了。

藝術應誕生於材質中

「把意識融入材質」這句話點出了「女體」系列的特質，視覺技法構成既是肌膚的外在，又是肉體的內在，肌膚與肉體由共同的材質構成。同時，這句話亦涵蓋了杜布菲1950年代初期的其他創作，比如「土壤與地面」（Sols et Terrains）系列，此系列作品並非現實風景的反映，而是更接近精神或想像的風景，在這個系列中，杜布菲開啟了還沒有嘗試過的主題：土壤。他運用中國水墨、礦物或是厚塗單一顏色的顏料，即象徵土地的褐色。天空依然佔據著極小的面積，他試圖混合各種可能使用得到的媒材，地面幾乎佔據了畫布的所有空間，而畫中的人物形象也刻意地被縮小。正如先前的「奇幻之美、碎石路和友伴」（Mirobolus, Macadam et Cie）系列，杜布菲欲再次將瀝青使用在畫布上，讓畫中的地面感更貼近真實，城市街道或鄉間小徑在杜布菲敏銳的眼中，成為一個陌生的維度，當觀看畫作時，就像從底部開始，由下而上，穿過整個畫面中心，直到頂部的天空，宛如進行著一趟散步之旅，地勢的起伏和層次被解構而重建。這類作品宛如有機體，似乎可以持續發展下去，就像蒙德利安（Mondrian）在他自己的畫作中看見理想世界的濃縮。

杜布菲　**激流**　1953
油畫　195×130cm
巴黎杜布菲基金會藏
（右頁圖）

杜布菲　**有三個人的橘色大地**　1953　油彩、纖維板　114×146cm　巴黎私人收藏

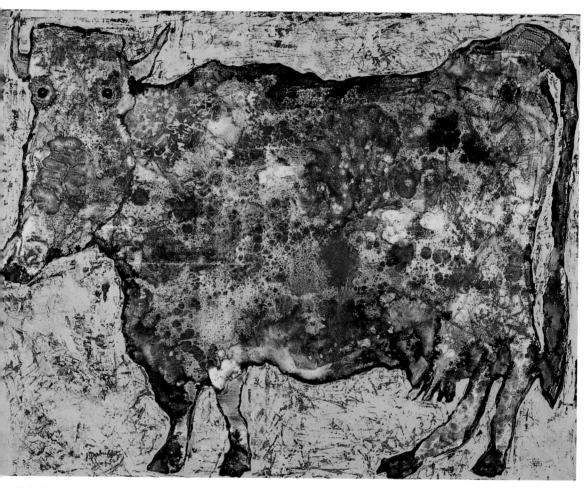

杜布菲　**細鼻子的牛**　1954　油彩瓷釉　88.9×116.1cm

杜布菲　**信件**　1955　油畫　65×81cm　私人收藏

杜布菲　**小丑的釘子**　1956　油畫（拼貼）　144×116cm　阿姆斯特丹市立美術館藏

杜布菲　**有抽屜的桌子**　1956　油畫　89×116cm　阿姆斯特丹市立美術館藏

杜布菲　**擔心的生活**　1953　油彩畫布　130×195cm　倫敦泰德美術館藏（右頁上圖）
杜布菲　**鉗子**　1960　紙漿雕塑　高95cm　巴黎杜布菲基金會藏（右頁左下圖）
杜布菲　**不堅實**　油彩畫布　1959　116×89cm　私人收藏（右頁右下圖）

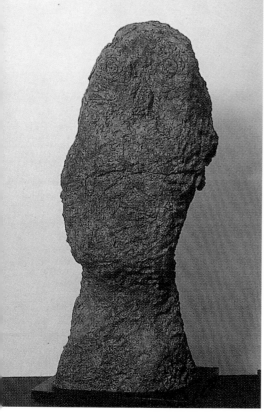

杜布菲　**裸的桌子**　1957　油畫　97×130cm　巴黎龐畢度藝術中心藏

杜布菲　**放棄控訴**　1957　油畫　116×89cm　巴黎裝飾藝術博物館藏（右頁圖）

73

杜布菲　**灰白色土壤的風景畫**　1958　油畫　97×130cm　丹麥路易斯安那美術館藏

杜布菲　**肌理學**　1958　油畫　88.9×116.8cm

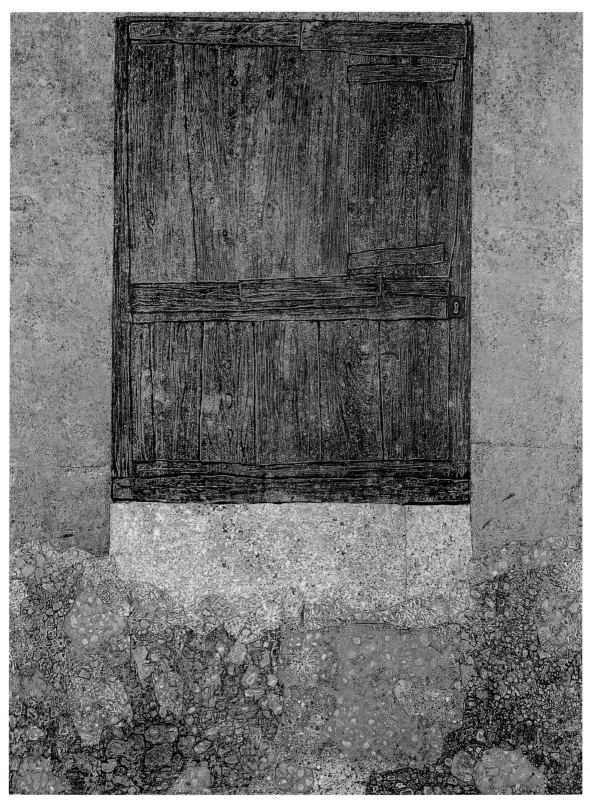

杜布菲　**茅草的門**　1957　油彩畫布、集合藝術　189×146cm　紐約古根漢美術館藏

杜布菲 **路上散落的小石** 1957 120×148cm 私人收藏

杜布菲　**集合物的地圖**（「**地形學**」系列作品）　1958　79×89cm　維也納二十世紀美術館藏

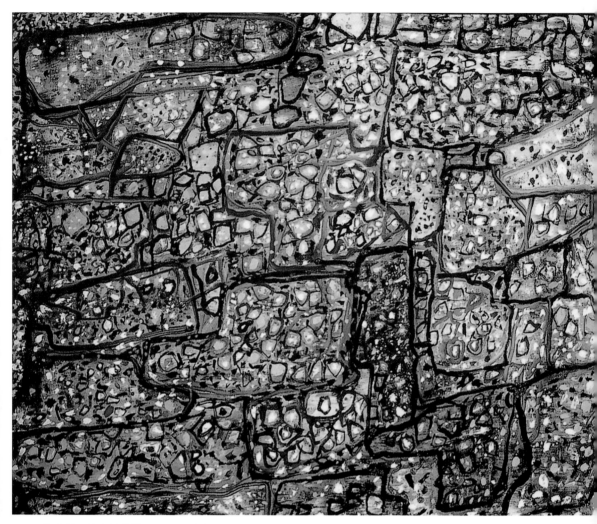

杜布菲　**路上的土地**　1956　油畫　60×73cm　私人收藏

杜布菲　**肌膚之海**　1959　植物　55×46cm　巴黎龐畢度藝術中心藏

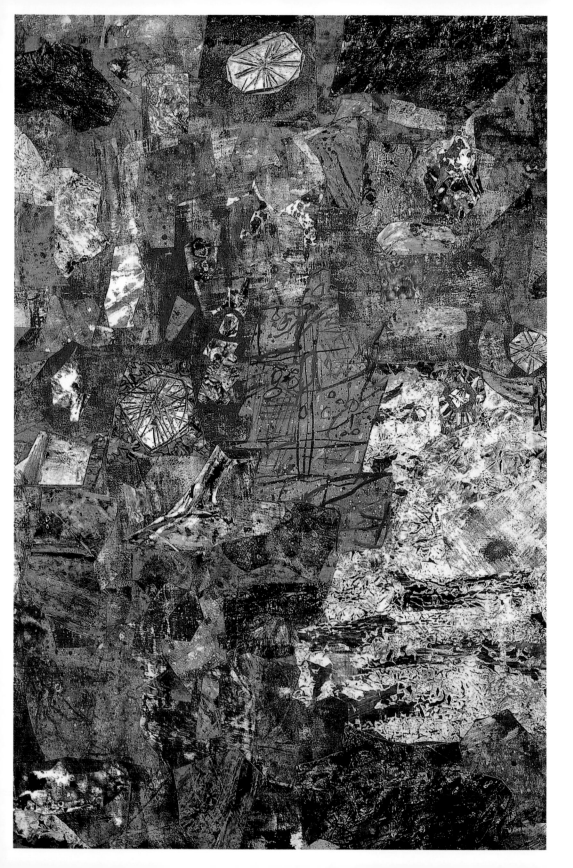

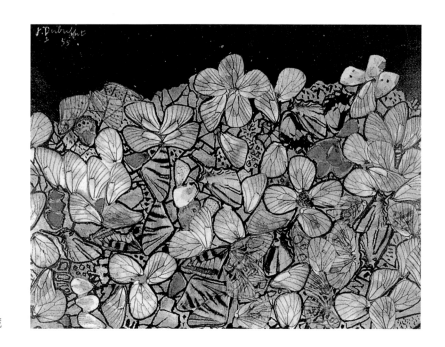

杜布菲
螺鈿蛺蝶的花園
1955　蝴蝶翅膀
21×29cm
巴黎裝飾藝術博物館藏

　　基於探索材質的樂趣，杜布菲亦對蝴蝶翅膀感興趣，他經常與藝術家朋友皮耶‧貝登古（Pierre Bettencourt）外出捕捉蝴蝶。假使夏季在薩瓦（Savoie）度假，當他看著激流時，想要描繪一幅流動的畫作，他首先想到的卻是蝴蝶，他完成了幾幅用蝴蝶翅膀構成的拼貼畫，主題幾乎都是人物，可是這種材質很快就不夠用了。1955年他搬到凡斯後，念念不忘在奧弗涅（Auvergne）所見的牛群，因此又創作了幾件以蝴蝶翅膀為媒材的作品。他幾乎只使用蝴蝶的翅膀，並利用翅膀上的圖形組成人物形象或風景，比如翅膀上的眼狀花紋可以代表人的眼睛或是草地上的一顆小圓石，翅脈就宛如地面上蜿蜒的小徑或像是水中漣漪，作品吸引人的不僅是畫中饒富趣味的線條，同時充滿畫面的自然色彩的閃爍光澤同樣引人入勝，這些由蝴蝶翅膀構成的作品，既是風景，也是碎石遍佈、荒煙野蔓的樸實鄉間景致，同時我們還可發現一些面貌，而有些情況則只有單純的翅膀集合物。這系列作品最大的困難就是，杜布菲必須處理這些極脆弱且稀少的翅膀，他不得不切割預先畫好的畫布，並且使用些許假的翅膀，才得以完成這些作品。然而，法國哲學家羅傑‧卡羅（Roger Caillois, 1913-78）卻

杜布菲　**土壤的分析**
1957　油畫（拼貼）
137×93cm　私人收藏
（左頁圖）

認為這批華而不實的作品，除了表示奢華之外並沒有其他意義。

不過杜布菲本人則時常再次觸摸這些黏貼在畫作上的蝴蝶翅膀，透過觸摸而把自己的一些什麼隱藏在翅膀之中，讓這個自然之物不再是純粹的自然。這些特別的小畫，它們的形成超出了藝術家原本的構想。杜布菲寫道：「關於蝴蝶翅膀這種材質的使用，目的是為了製造一種生動的閃耀效果。在此之前的不久，在我眾多的素描、繪畫中，我已經想在畫面上組織我的手繪痕跡與帶有汙點式的手段，讓那些具有形象的物體與周圍的材質相互交疊，呈現出來的結果就像是一碗濃湯，濃縮著生命的極大趣味。」

杜布菲家中的任何一物都能派上用場，即使已經創作完的東西也可能再度利用，變成新的材質或想法。從此時開始，杜布菲進入關於記憶的創作，後來融合多元的藝術觀點，創作出了大型拼組畫〈記憶劇場〉（Théâtres de mémoire）。的確，〈集合物之作〉是杜布菲首次嘗試「拼貼」作品的表現，但其實我們可以在早先的系列作品比如「壓印拼組」（Assemblages d'empreintes）中，發現杜布菲已試圖嘗試重新運用舊時的石版技法來轉印各種材質，如葉子、皺報紙或浸泡過墨汁的廢紙等，在畫面上表現從物質到現象的轉化，接著有五年的時間裡，杜布菲以肌理代表物質，企圖再現真實，由於石版印刷媒介與技術上的關係，更強化了肌理不定形的 特質，印痕對照肌理學或地形學的油畫顏料物，相對減弱物質的真實感，但自然現象的視象特質反而更直接而立即地呈現出來，這些以「現象群組」（Phénomènes）為主題的系列作品，再現出物質的原貌，杜布菲的目的是要引起觀者學習如何解讀任一自然片段，並透過想像讓畫面更別具豐富性。

1957年到1960年間，杜布菲創作了「禮讚大地」（Célébrations du Sol）系列，在這個大主題系列下，又再細分有「肌理學」（Texturologies）和「地形學」（Topographies）系列，而方才提到的「現象群組」系列則為石版作品，另還有「物質學」（Matériologies）系列與「鬍子」（Barbes）系列，而又從「鬍子」系列發展出具詼諧詩意的「鬍鬚之花」（La Fleur de

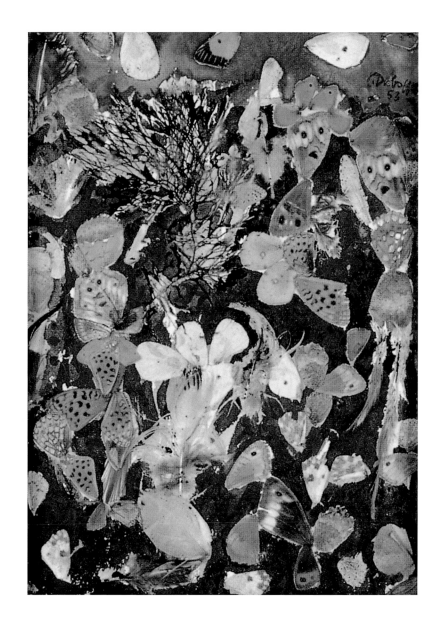

杜布菲
三個人物和小狗
1953　蝴蝶翅膀
24×17.5cm
巴黎裝飾藝術博物館藏

Barbe）系列。

　　「地形學」系列在1957年開始發展，「肌理學」系列亦差不多在同時期產生，這些都可說是從1950年代初期的「心靈風景」（Psycho-sites）系列發展而來。直到1959年到1960年的「物質學」系列中，地面的感覺才較明顯。即使在「地形學」系列裡使用了集合物的技法，地面卻是較陰暗且紛亂，色彩失去了光澤，這些是秋季與冬季的大地色彩。「肌理學」系列所呈現的似乎

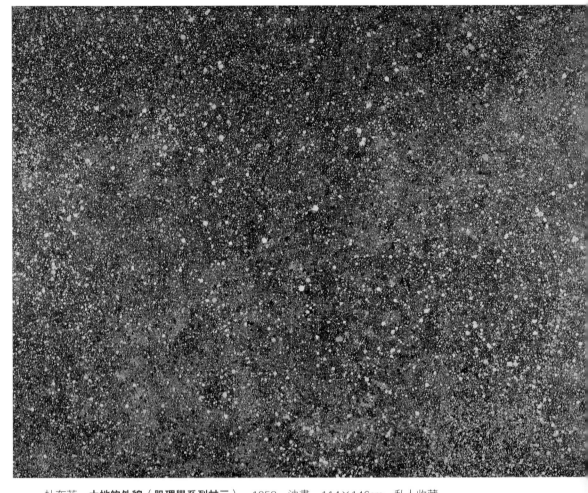

杜布菲　**土地的外貌（肌理學系列廿三）**　1958　油畫　114×146cm　私人收藏

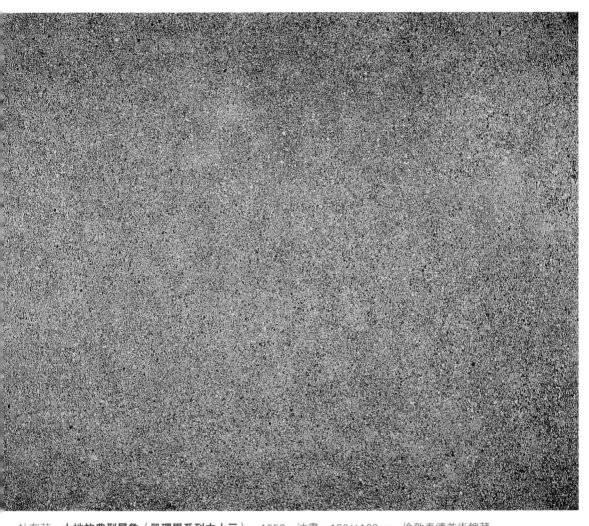

杜布菲　**土地的典型景象（肌理學系列六十三）**　1958　油畫　130×162cm　倫敦泰德美術館藏

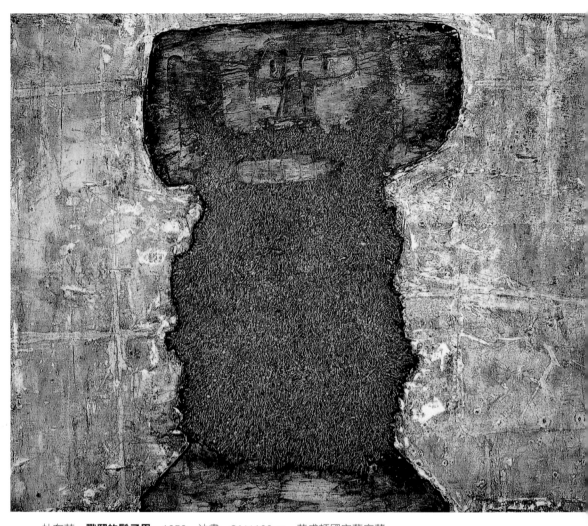

杜布菲　**戰鬥的鬍子男**　1959　油畫　81×100cm　華盛頓國家藝廊藏

杜布菲　**有鬍子的東方男子**　1959　油畫　117×89cm　丹麥路易斯安那美術館藏（右頁圖）

杜布菲　**土地彌撒**
1959-1960　紙漿
150×195cm
巴黎龐畢度藝術中心藏

是「地形學」系列的細節，上千滴看似沒有任何規則排列的油彩
將畫面填滿，接近美國藝術家帕洛克（Jackson Pollock）的滴彩，
但杜布菲感興趣的並非作畫時的手勢，反而是從建築粉刷技術延
伸而出的效果，同樣地，畫面沒有上、下、左、右，幾乎什麼都
沒有，僅剩單純的一片土地感，也可以將它視為被沙塵密佈的天
空，又或者是杜布菲回憶十年前所見的撒哈拉荒漠之景，在沙漠
中，土地與天空常因狂風而被混淆、交錯。

　　在杜布菲的許多作品中，除了藝術家主觀的視點之外，還融
合著嚴謹的訓練，把簡單與熱鬧同時表現出來，也正因為如此，
畫作帶有了諷刺之意。藝術品通常希望能夠吸引人觀看，但杜布
菲的許多作品卻完全沒有想要吸引人觀看的企圖心，比如「物質
學」系列的〈土地彌撒〉（1960），算是最屬於集合物與最具強

杜布菲
盲者的光芒鬍鬚　1959
拼貼畫（油彩）
116×74cm
私人收藏（左頁圖）

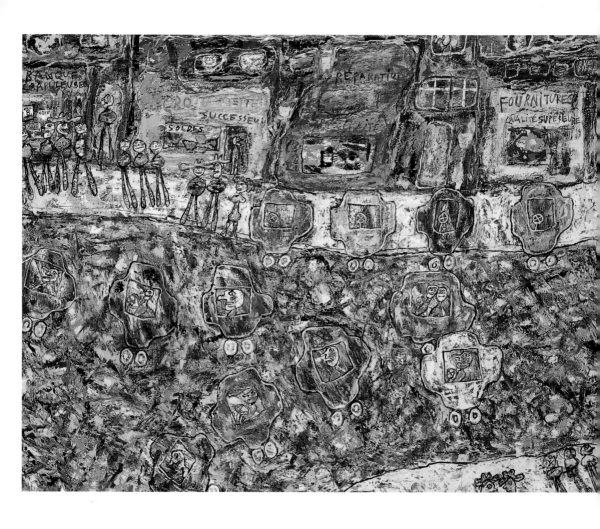

烈感的作品之一，紙漿泥厚重地將畫面佈滿，我們無法找到任何
形象或是任何幾何圖形，畫面也沒有任何特定方向，我們只能看
到畫面上有些隆起與凹陷的肌理，但似乎也都不具任何意義，唯
一接收到的訊息是：畫面代表了土地。觀看愈久，畫面產生愈多
想像，我們是在天空俯瞰山脈的稜線？或是看著腳下兩公尺見方
的土壤？亦或是被埋入土中的我們仰頭觀看著頭上的土壤呢？

杜布菲　**畢福何街**
（「**環遊巴黎**」系列）
1961　油彩畫布
165×200cm
私人收藏

「烏路波」的醞釀

　　1961年，杜布菲結束了他對於土地與材質的探索階

杜布菲　**慈悲的片刻**　1962　油畫　200×165cm　紐約古根漢美術館藏

段，「讓‧杜布菲卸下他對土地的熱衷，結束了這段樸素時期，對材質的興趣也暫告一段落，取而代之的是『雅努斯』（Janus，羅馬神話中的雙面神），融合了演員與戲劇、舞者與吶喊。」回到城市的生活，使得杜布菲筆下那些擬人化的形象重拾色彩、律動與熱情。自1955年起，杜布菲定居在凡斯，利用生活周遭各種的大自然之物，如土壤、地表、葉草、水、石子等，不停歇地工作著，但在1961年他搬離凡斯而回到巴黎，重新再與他在1940年代的作品「奇幻之美、碎石路和友伴」產生連結。

城市生活的多采多姿吸引著他，人群、嘈雜、交通、餐廳、商店……，誕生了「環遊巴黎」（Paris Circus）系列，畫面充滿了咧嘴大笑的小人們，他們彼此擁擠在畫面中，出現在車裡或屋裡，這些戲劇化的構圖，又可以回溯到杜布菲在1943年到1944年所畫的「巴黎所見」系列中，只不過這次他添加了更多的細節，尤其是文字，比如寫上康塔爾旅館、藥局、香榭麗舍大道等文字，於是畫面的地點被明確地點出。杜布菲寫道：「我希望畫面的道路是無序的，商店、建築物都處於一種舞動狀態，為了達到那樣的線條與色彩，我必須去除物體原本的形式與本質。我常思索著，是否這一個接著另一個的輪廓失去了太多原本的形式與本質，是否最後我原本打算留下的真實痕跡會全部消失。或許我應當把地點完全抹去，那些我打算暗示、打算變形的地點。」在如此的曲線輪廓中，「烏路波」系列悄然地醞釀而生。

1960年代初期對杜布菲而言是相當重要的階段，巴黎的裝飾藝術博物館首次為他舉辦了回顧展，展出二十多年來藝術創作生涯的四百多件作品，也因為如此契機，杜布菲開始為自己的作品建檔，並於巴黎成立了辦公室，直到1985年他逝世為止，畢生的所有創作集結成三十八本的《工作目錄集》。同一時期，他參與了「帕達學院」（le Collège de Pataphysique）直到1965年，阿爾弗雷德‧雅里（Alfred Jarry）自創的「帕達學」（pataphysique）是對形而上學（metaphysique）的戲弄和超越，用於譏諷技術神話，1948年由此建立了「帕達學院」，至今已成為一種獨特的文學、藝術和哲學現象。杜布菲在他的《隨想集》（Bâtons Rompus）中

杜布菲
加萊海峽景致Ⅱ 1963
油畫 162×260cm
加萊藝術與織品美術館
藏

寫道：「我從未成功地了解究竟什麼是『帕達學』，我總認為它
是用於切斷哲學與邏輯行為之間的連結，並且接受結構鬆散的合
理組成成分。」

　　繪畫之外，杜布菲還與戰後的眼鏡蛇畫派的丹麥藝術家瓊
恩（Asger Jorn）一同創作實驗性的音樂，屬於結合各種樂器的即
興音樂，一開始是杜布菲與瓊恩共同創作，後來是杜布菲自己一
人，跨界到當代音樂範疇中，不過杜布菲對於音樂的態度就像是
一位畫家而非音樂家，他將錯落有致的音符相互交疊，方式就像
他以拼貼技法創作「現象群組」或「物質學」系列那樣，完成與
眾不同的「前衛音樂」。

「烏路波」的平行宇宙

　　1960年代起，「環遊巴黎」系列表示杜布菲對於巴黎這個他

杜布菲　**海灘上的老人**
1959　漂流木
高34cm　私人收藏
（左圖）

杜布菲　**舞者**　1954
海綿、亞麻纖維
高60cm
巴黎龐畢度藝術中心藏
（右圖）

所居住的城市的關注，也意味著他是直接面對他每日所接觸的
人、事、物，從這系列充滿顏色的人物中，又再延伸出後來相當
為人熟知的「烏路波」系列，這時杜布菲遷居到法國北部的勒杜
凱（Le Touquet）居住，當他一邊講電話，一邊半隨意地用鋼珠筆
塗鴉時，自然就浮現了黑色輪廓線條的明顯圖案。這些形象有著
冷冽的乳白色，以黑色線條為輪廓，並用藍色、紅色顏料填滿其
中的一些空隙。「烏路波」是杜布菲創作生涯中持續最久的系列
作品，從1962年至1974年，共長達十二年之久，而且是全心全意
地投入，期間並沒有發展其他系列作品。「烏路波」系列對杜布
菲而言是一項空前的挑戰，也是這個系列讓杜布菲在1960年代末
發展出一套藝術的工業生產模式，這系列結合了各種創作手段，
包括水彩、壓克力繪畫、雕塑……，杜布菲將自己從畫家的角色
抽離而出，進而成為雕刻家與建築師。

杜布菲　**大聲嚷嚷者**（「烏路波」系列作品）　1964　乙烯基、畫布　130×97cm　私人收藏

「烏路波」一詞起先是完成於1962年的一本小書的標題，這本小書的內容全是一些行話或是胡言亂語的文字，亦包含許多自創的詞彙。「烏路波」本身即是一個毫無意義的名稱，杜布菲表示：「之所以題名為『烏路波』，是取其法文音韻組合特點，如吼叫（hurler）、狼（loup）、童話故事《鬈髮里克》（Riquet à la houppe）與莫泊桑的作品《奧爾拉》（Le Horla）。從音韻中可聯想到一個帶有幻境色彩且怪誕性質的物體或人物，同時也附帶著一點悲劇式的低嘷與脅迫意味，兩者並行不悖。」

「烏路波」系列趨向精神、思想層面的折射，先在紙上描繪其輪廓，接著延伸至空間中，例如作品〈存理之屋〉（Cabinet logologique），該作品使人暈眩而愉悅，有如迷宮般地令人迷惑，線條與色彩看起來相當活潑有趣，線條呈現多樣性而變化扭曲，看似沒有規則卻又彷彿有一潛原則。後來發展得更極致的作品，則為1975年永久陳列於巴黎東南郊區貝希尼（Périgny-sur-Yerres）的法巴拉（La Closerie Falbala）園區。

這十幾年間，「烏路波」系列成為最為人熟知的作品，但矛盾的是，該系列也是最難理解的，因為這系列是一種哲學情感，對日常生活世界的物質性提出疑問，因此，杜布菲刻意地消去畫面中明顯的「所指」，但又不希望完全地成為抽象，於是觀者又似乎可以從中發現一些熟悉的輪廓。對杜布菲而言，「烏路波」就像是「思緒的慶典」，充滿愉悅、歡樂、悸動與永恆性，他創造出宛如制服的外衣，為這些「烏路波」作品披上，但每一件「烏路波」作品又還保有著原本的性格與思想。「烏路波」，是繪畫，也是文學，正如米歇爾·戴弗斯（Michel Thévoz）所

杜布菲　**賭氣者**
1959　漂流木
高32cm
巴黎杜布菲基金會藏

圖見108、109頁

杜布菲　**虛擬的海浪**　1963　油畫　220×190cm　巴黎龐畢度藝術中心藏

杜布菲　**模棱兩可的銀行**　1963　油畫　150×195cm　巴黎裝飾藝術博物館藏

杜布菲　**廁所的數字發想**　1965　乙烯基、紙板黏貼在畫布上　100×81cm　私人收藏（右頁圖）

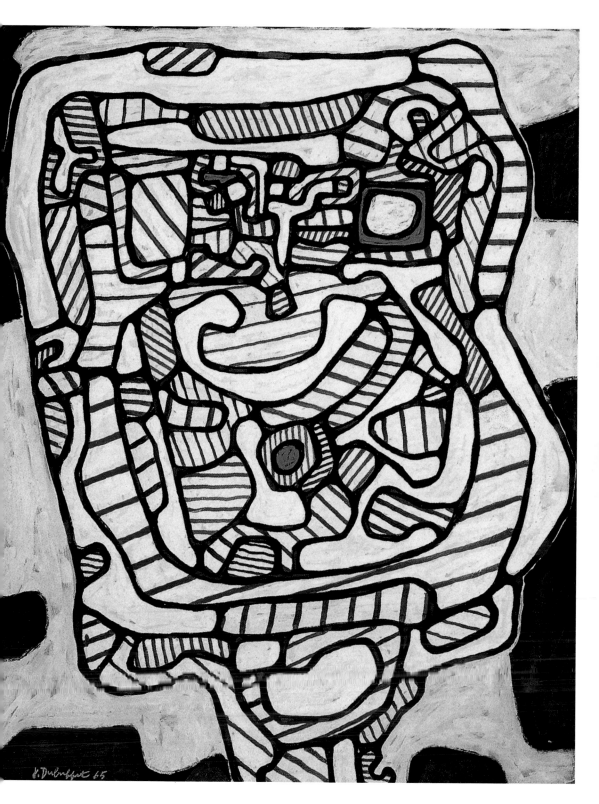

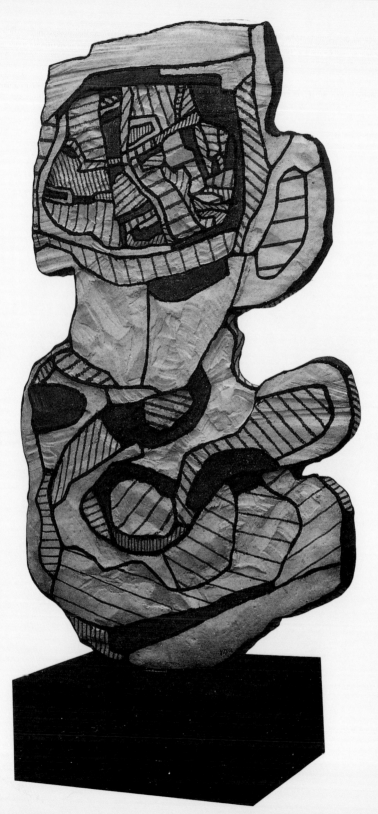

杜布菲　**茶杯Ⅱ**　1966
198×117×10cm
（左圖）

1978年時的杜布菲
（攝影：Kurt Wyss）
巴黎杜布菲基金會藏
（右頁圖）

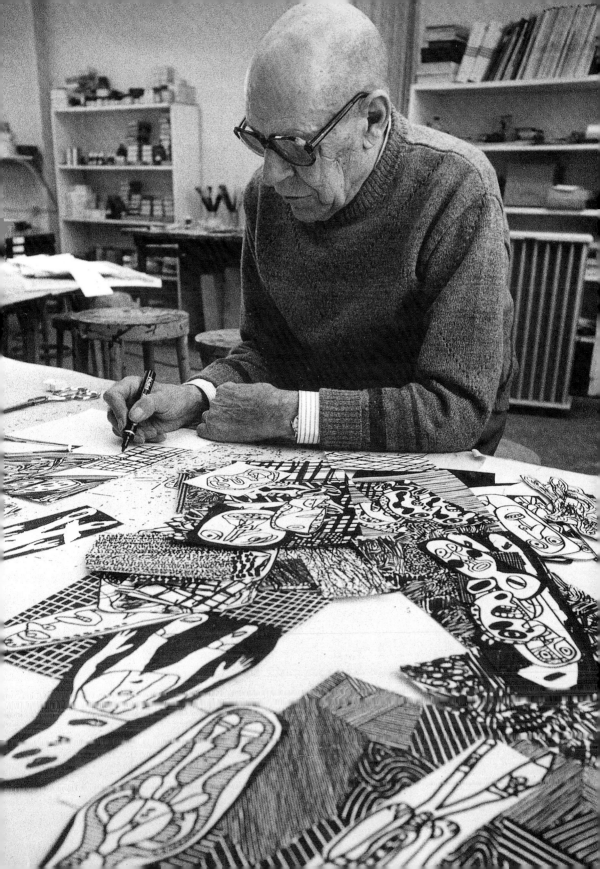

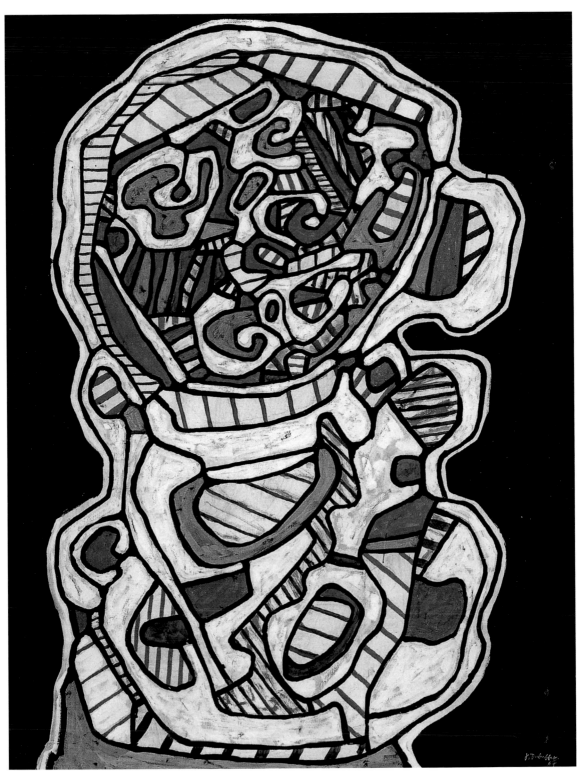

杜布菲　**茶杯VII**　1967　乙烯基、畫布　146×114cm　巴黎杜布菲基金會藏

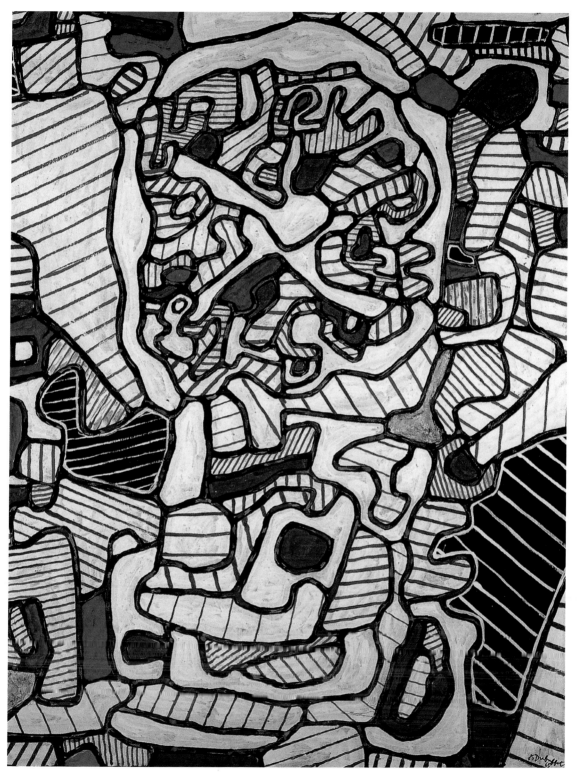

杜布菲　**接近正午（擺鐘I）**　1965　乙烯基、畫布　130×97cm　私人收藏

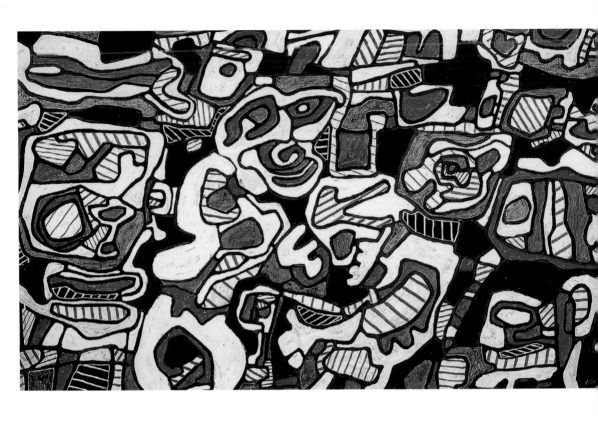

言，這是「可見的文本」。「烏路波」像有機體一般地繁衍著，在白與黑的空間中，填上暖色調的紅色與冷色調的藍色，宛如由代數架構起的沒有止境的明確世界。

杜布菲　**音樂機器**
1966　乙烯基、畫布
125×200cm
巴黎裝飾藝術博物館藏

轉向雕塑

　　杜布菲寫道：「以這個系列為出發點的創作，運用曲折線條，呼應由手中傳來未經壓抑的自發衝動。一些畫中混合著的不明確、瞬間與模糊的表現手法，這些元素相輔相成，可以激發觀者腦神經的視覺能力。透過視網膜隨目光轉移，觀看畫中的事物聚合、分解，結合瞬間與永恆、現實與虛假，藉以認識人們自以為的現實世界。對我而言，這些畫至少有這些作用。」儘管「烏路波」系列表面看來宛如奇幻世界，實際上卻可發現一張張失魂落魄神情的面容，反反覆覆強調面容底下人性的枷鎖，這被視

杜布菲
邏輯之碑Ⅴ（兩面）
1966　聚酯雕塑
高100cm
私人收藏（右頁圖）

104

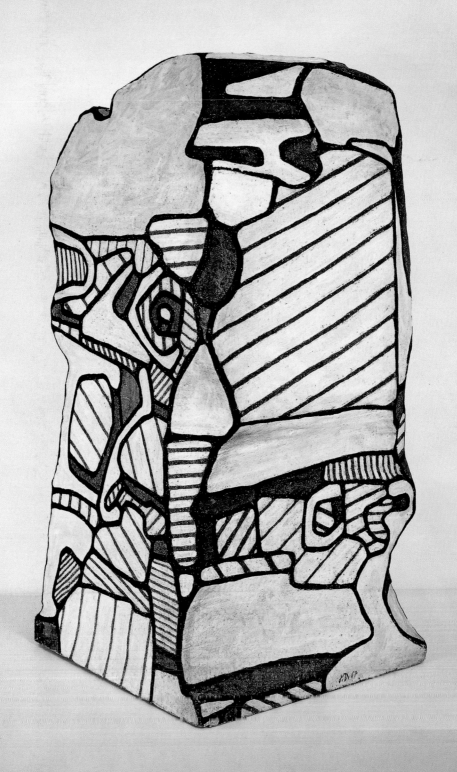

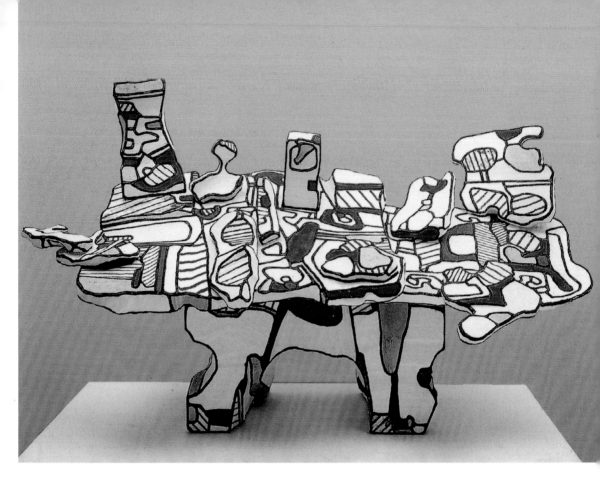

為是延續二次大戰焦慮情緒表現的成功之作。另外值得一提的是，「烏路波」系列從平面轉向雕塑，卻是杜布菲前所未有的挑戰，工程相當浩大，雕塑材質曾經用過合成膠彩、鋁片，更使用一種會膨脹的聚苯乙烯（Polystyrène）合成材質作為材質，乙烯基做塗料，能輕易地用熱鐵絲裁切。杜布菲自稱這些雕塑為「不朽的畫」，以黑線框在白色表面上形成相當完美的線條及顏色，全部的線條有彎曲、渦旋，高低起伏不平等多樣變化，彷似沒有限制與規範，並陸續將創作中心擴大到大型公共藝術雕塑與建築計畫之中。

　　速寫變成繪畫、繪畫變成雕塑、雕塑變成空間，杜布菲寫道：「從一張速寫開始，這是精神的純粹創造，賦予這幅速寫立體的維度，使它得以在空間中擴展開來，並且賦予它一項材質，

杜布菲
有機構、物件與計劃的桌子 1968
聚酯雕塑　高134cm
巴黎杜布菲基金會藏

杜布菲
法巴拉園區（局部）
1971-1973
混凝土、環氧塗料、聚酯雕塑
位於巴黎東南郊區貝希尼（右頁圖）

106

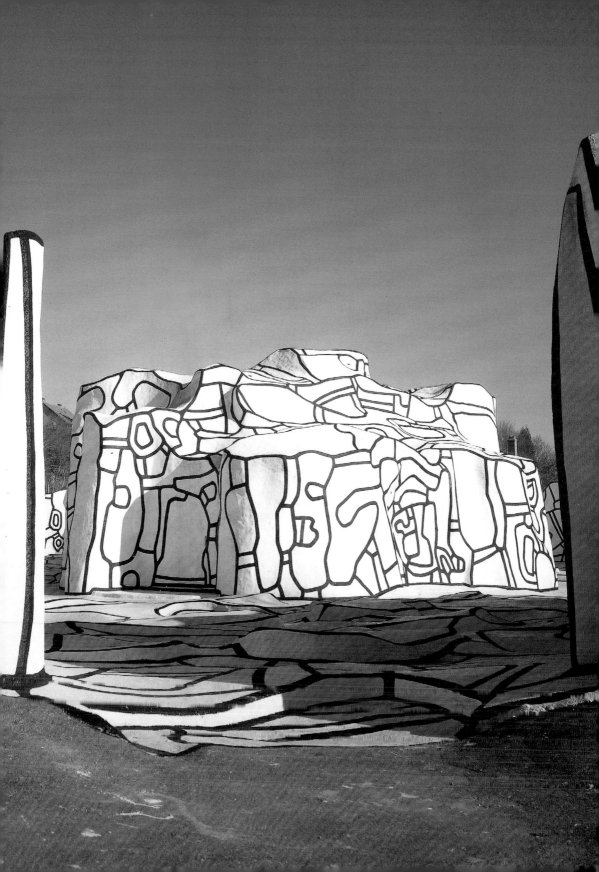

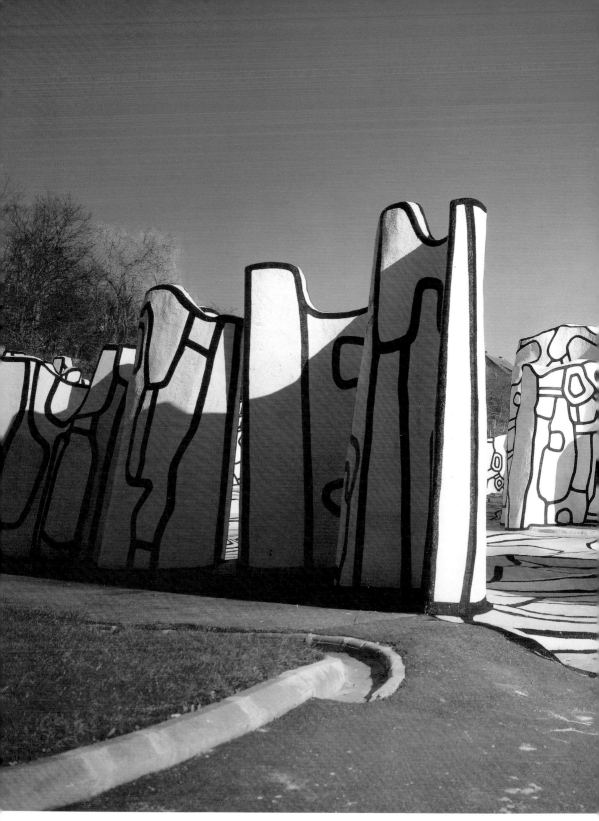

杜布菲　**法巴拉園區**　1971-1973　混凝土、環氧塗料、聚酯雕塑　位於巴黎東南郊區貝希尼

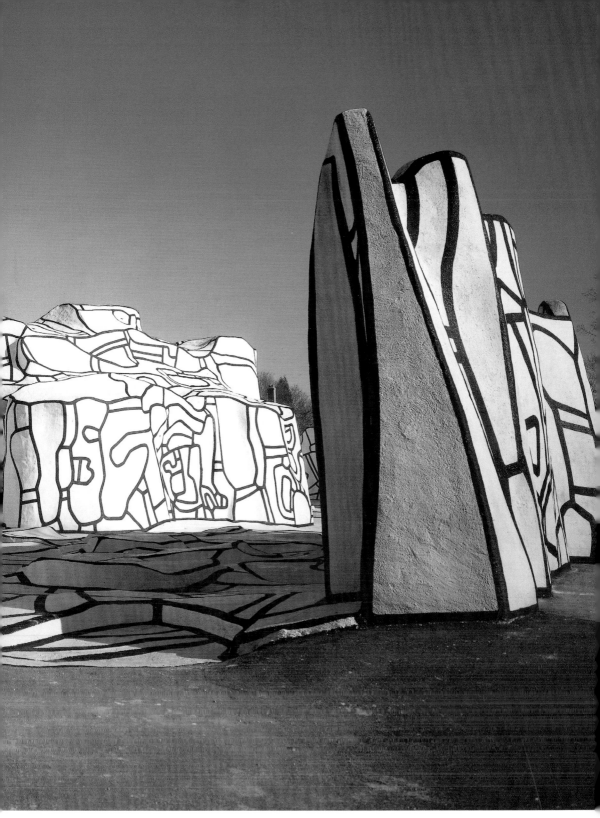

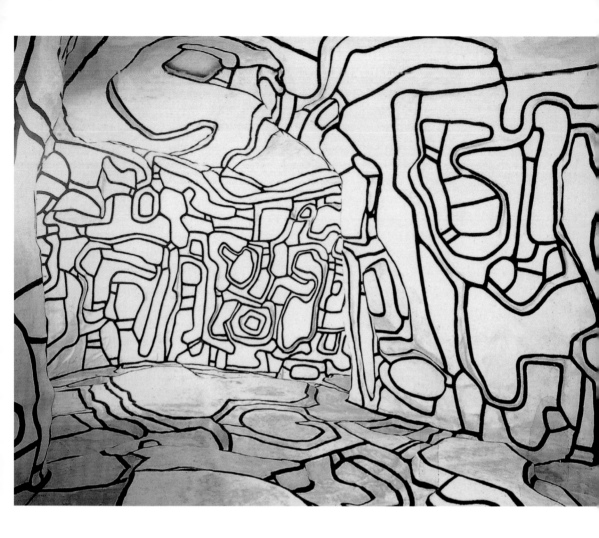

接著將它依照場地比例放大，在這個場地中我們可以任意變形，眼前不再只有速寫，而是從中看到它們在日常生活之中的原始樣貌，最後我們離開，進入到速寫的世界，也就是進入精神的純粹創造之中，而不是單純地觀看著牆上的線條而已。這樣的經驗在於使日常世界抽象化，並讓視覺接觸到一種純粹的精神闡述。」

　　60年代末期，杜布菲的雕塑作品的尺度愈加龐大，藝術家成了天馬行空的建築師，就像1930年代藝術家史維特（Kurt Schwitters）在自己家中利用石膏、木板及撿來的廢棄物，陸續搭建起具有幾何結構性空間概念的大型空間作品〈梅茲堡〉（Merzbau）。此外，60年代末期還有丹麥設計師維諾‧潘

杜布菲　**冬季庭園**
1970
環氧塗料、聚酯雕塑
5×10×6m
巴黎龐畢度藝術中心

頓（Verner Panton）的創新設計概念，或美國藝術家詹姆士・特勒爾（James Turrell）的光影色彩裝置作品等，都屬於該時代的前衛之作。隱晦且不具任何功能性的作品如〈人形塔〉（La Tour aux figures）、〈冬季庭園〉（Le Jardin d'hiver）等，反映的不是生活空間，而是更特別的思想之所，完完全全地由「烏路波」線條組成，並且沒有附加任何其他裝飾物，這些就像是只有地面與牆壁的洞穴，處在一種不尋常、混亂、無秩序的狀態中，米歇爾・哈貢（Michel Ragon）貼切地稱之為「無政府狀態的建築」（anarchitectures）。詩人賈克・貝納（Jacques Berne）寫道：「在杜布菲的陪伴下，每次站在法巴拉（Falbala）這個將會成為藝術園區的空間裡，我不禁心生敬畏與撼動。杜布菲對待藝術的態度令我佩服，面對〈存理之屋〉的牆面，他不斷地觀看並陷入沉思，好像永遠都看不夠似的，好像永遠都能從中發現新的訊息似的。『這些圖象不受控制並透過它們的本體自我供應養分而滋長。』杜布菲的態度是淡定的，對於我們的聒噪他聽而不聞，也不在乎我們的行為舉止。實際上，杜布菲正獨自與牆壁的那些線條進行著無止盡的對話。」

雖然杜布菲總是反對美術館內的文化與藝術，矛盾的是，美術館卻又是最有可能讓大眾欣賞到他的作品的場域。1960年代到1970年代，藝術品的展示空間始終是一項眾論紛紛的議題，也是在這個時代中，杜布菲得以將他的巨型雕塑陳列在街頭、在公園或在郊區，因為這些地方都比美術館更易於展示巨大的雕塑作品。1972年，杜布菲重要的公共藝術雕塑作品〈四樹群〉在紐約曼哈頓大通銀行廣場揭幕，接著法巴拉（La Closerie Falbala）園區內的作品也逐建完成，並將作品〈存理之屋〉（Le cabinet logologique）永久陳列於該處。

雕塑作品之外，杜布菲始終抱持著更大的企圖心，即將雕塑擴大到空間範圍，或融入公共空間裡，如此的烏托邦期待自然困難度極高，1974年，在荷蘭奧杜羅（Otterlo）的庫勒・慕勒美術館（Kröller-Müller museum）的庭院中，杜布菲完成了「雕刻庭園」（Jardin d'émail）系列，創造出一個人造的黑白奇幻世界，這

裡是一處遊樂場、是一處獨一無二的奇特夢境。1973年，法國政府購藏了其空間裝置作品〈冬季庭園〉（Le Jardin d'hiver），並陳列於巴黎龐畢度藝術中心內。但可惜的是，杜布菲最後無法看見公共藝術〈人形塔〉（La Tour aux figures）計畫在巴黎的實現，因為法國政府對該案竟然處理了長達二十年之久才結束。

1970年代，一連串的公共雕塑事件讓杜布菲耗費許多心力，比如巴黎拉德芳斯（La Défense）廣場、雷諾稅務處（Régie Renault）等地的委託案，尤其是後者，杜布菲針對該案設計了巨型雕塑作品〈夏天沙龍〉，委託方一開始接受，後來又反悔，並未經過杜布菲的同意就將作品毀壞，最後雙方鬧得上法庭解決，而法院的判決也是幾經波折，最後杜布菲終於獲得勝訴，拉鋸多年的這件事對於邁入老年的杜布菲來說，無疑令他相當傷心。不難猜測，杜布菲很有可能是因為這件事，最後結束了長達十二年的「烏路波」系列，1974年開始回頭埋首於新的彩色塗鴉系列作品中，而在晚年的新系列裡，我們又可看到他早期繪畫的影子。

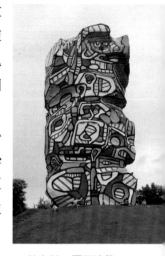

杜布菲　**夏天沙龍**
1972
環氧塗料、聚酯雕塑
巴黎

咕咕市集：會動的畫作

結合舞蹈、舞台、服裝的作品〈咕咕市集〉（Coucou Bazar）是從「烏路波」系列中衍生而來的，由十幾個被杜布菲稱為「背景物」（Praticables）的元素構成場景，「背景物」的材質是稱為「klégécell」的木板，塗上樹脂並用乙烯基的壓克力顏料上色，有些「背景物」還附有小輪子，或是加裝簡易的機械功能，最後總共製作了九十八件「背景物」，典藏於杜布菲基金會內。這些「背景物」包含人物、樹、窗戶、動物等圖象，並且另外聘請演員穿上「烏路波」的服裝，在這個場景中舞動著，畫面就像一幅動感十足的「烏路波」動畫。此作再次展現了杜布菲的天馬行空，讓「烏路波」的精神延伸出更多元的呈現方式，彼此宛如相輔相成而註定誕生的作品。

1973年，當時杜布菲已經七十二歲，於紐約古根漢美術館舉辦回顧展，在該展中首次展出〈咕咕市集〉，如同以往，為了讓

圖見114頁

杜布菲　**四樹群**　1972
環氧塗料、聚酯雕塑
高12m
紐約曼哈頓大通銀行廣場
（右頁圖）

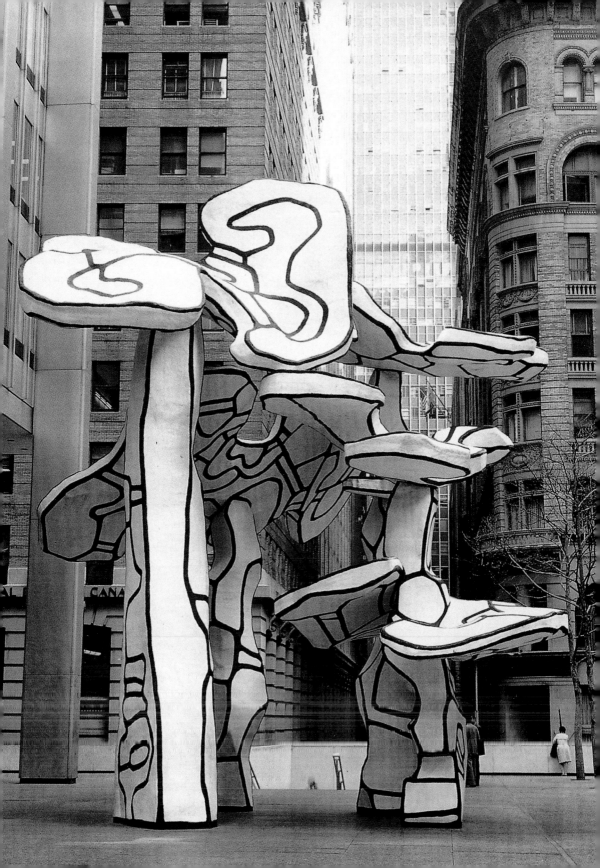

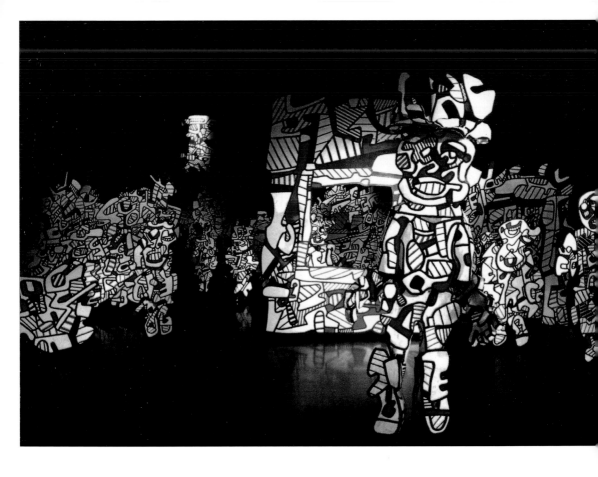

人們能更精確地了解作品背後的創作觀點，杜布菲針對此作寫了兩篇文章，其中他提到：「這件作品（演出）不應該像一般的戲劇而更像是一幅畫，或者說是一組畫，只不過其中的一些元素悄然地、緩速地移動著。不應該讓觀眾以為這是帶有裝飾背景的表演，如同我們經常看的戲劇演出那樣，而是必須讓他們感覺到正面對著一個集合物，這個集合物的各個部分都具有生命。如果我們看待此作是繪畫的演出，而非戲劇的演出，我認為接收到的訊息會更強烈許多。」

在絕對的黑色線條中，這些「背景物」充滿了明亮感，並且緩速地移動位置，背景則傳來特別的音樂曲調，這樣的「演出」無疑是獨一無二，既不能完全歸類為表演，也非舞蹈，也非戲劇，而是融合所有當代元素的綜合體，而且前提是，這是具有

杜布菲　**咕咕市集**
1973　服裝、佈景
巴黎杜布菲基金會藏
（左頁圖、右頁圖）

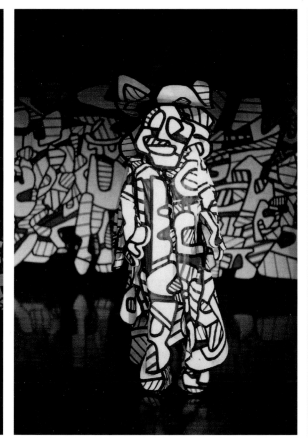
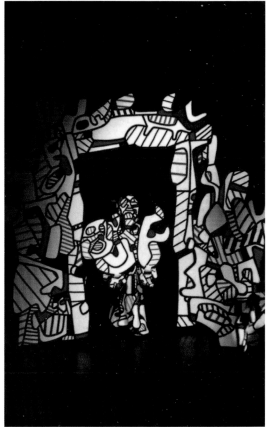

生命力的繪畫。數個月後，巴黎大皇宮演出〈咕咕市集〉第二版本，可惜的是，「烏路波」系列也進入了結束的尾聲。杜布菲表示：「我並不感到失望，反而還感到相當滿意，並且保持著對它（「烏路波」系列）的思念。我感受到它讓我生活在一個平行世界，並感受到純粹的創造，賦予我完全的孤獨。通常，只需要在乎它創造了什麼，以及為何我能感到滿意，但如今，我更渴望尋回身軀與根源。」

猶如根莖的創作

逐漸地，「烏路波」系列從杜布菲的工作中消失，卻仍未消失於他的思想中。由於「烏路波」系列，他將工作室擴充得像一

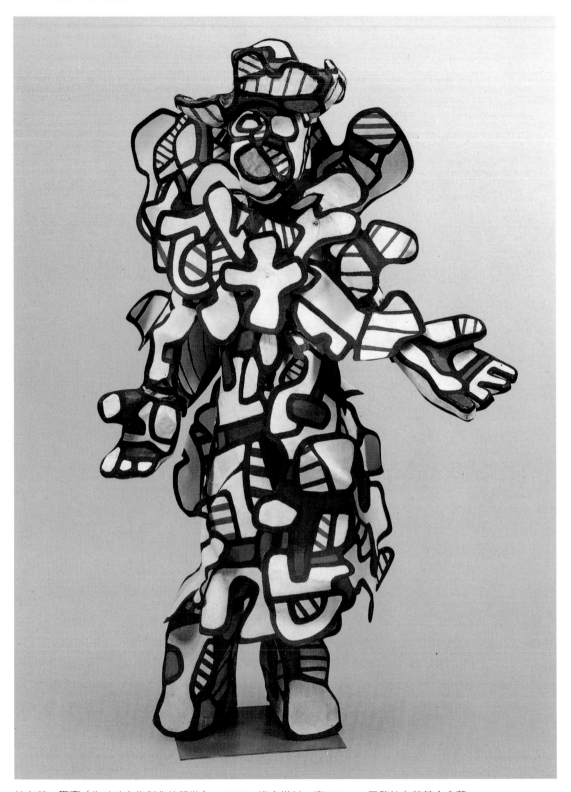

杜布菲　**警察**（為咕咕市集製作的服裝）　1973　複合媒材　高210cm　巴黎杜布菲基金會藏

杜布菲　**有鳥兒的風景**　1974　乙烯基、畫布　195×130cm　巴黎杜布菲基金會藏（右頁圖）

杜布菲　**城裡人**
1974　乙烯基、畫布
208×130cm
雷諾企業藏

杜布菲
平行數字四十七　1975
乙烯基、壓克力顏料、
紙板裱於畫布上
69×101cm
私人收藏（左頁圖）

間小型企業公司，並且在巴黎郊區的卡杜舍利劇場（Cartoucherie de Vincennes）設立另一空間，因為巴黎市中心的工作室空間已不敷使用。「烏路波」不僅依然存在於杜布菲的腦中，其影響迴盪在工作室內，工作室內的助手人數還是沒有減少。〈滑稽故事〉（Roman Burlesque）、〈卡杜舍利風景〉（Paysages Castillans）、〈三色風光〉（Sites Tricolores）等作是透過投影方式，將素描投射在畫布上進行繪製而完成。那是一股時代趨勢，如同安迪・沃荷，杜布菲找到屬於自己的方式，繁衍並複製被簡化了的畫面，這點符合了華特・班雅明（Walter Benjamin）所說的「機械複製時代下的藝術品」，杜布菲將自己從藝術作品中、從寫作中抽離，這可說是「烏路波」概念所導致的結果，因為「烏路波」系列的不斷擴大與衍化，藝術家個人的痕跡逐漸從作品中被拭去。

　　在1975年創作大型拼組畫〈記憶劇場〉（Théâtres de

杜布菲　**織布工人所見**　1976　壓克力顏料、紙板裱於畫布上（包含43張拼貼）　249×249cm　私人收藏

杜布菲　**散步之處十一**　1975　壓克力顏料、紙板裱於畫布上　101.5×67cm　私人收藏（右頁圖）

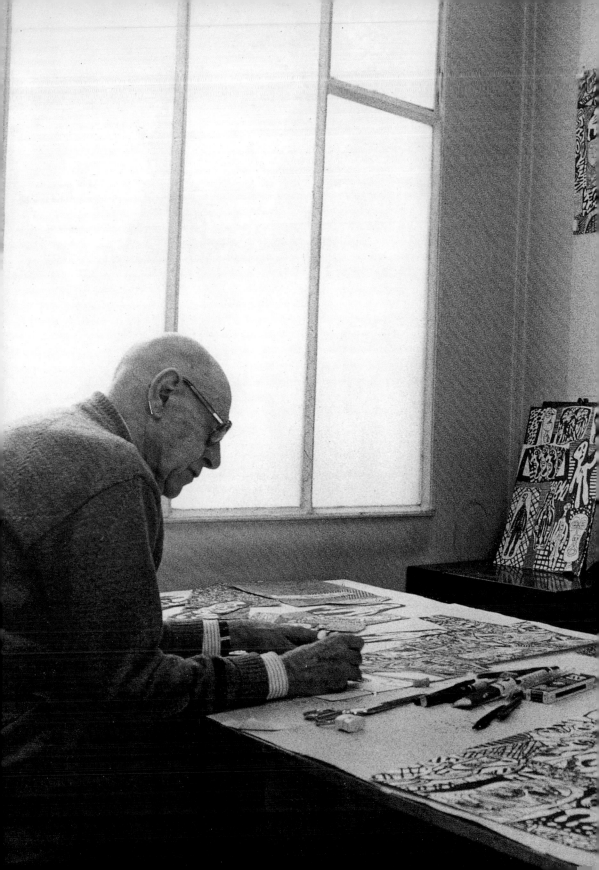

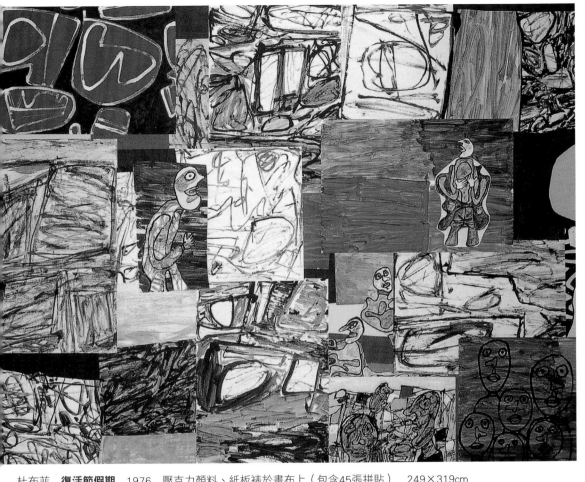

杜布菲　**復活節假期**　1976　壓克力顏料、紙板裱於畫布上（包含45張拼貼）　249×319cm
巴黎杜布菲基金會藏

1978年時的杜布菲（攝影：Kurt Wyss）巴黎杜布菲基金會藏（左頁圖）

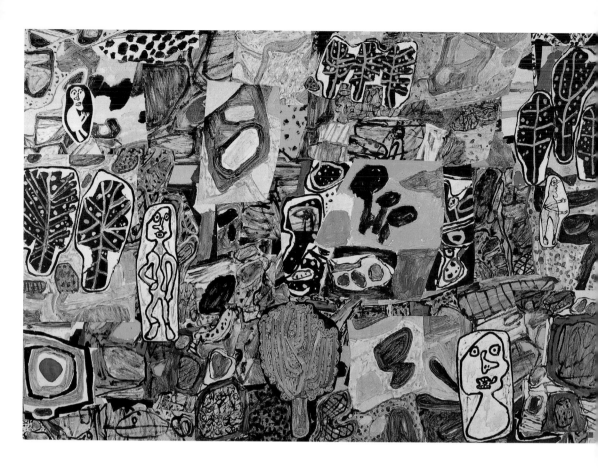

Mémoire）之前，杜布菲完成了幾個系列作品，比如「寓於
數」（Parachiffres）、「名流社交」（Mondanités）、「地域縮
影」（Lieux abrégés）等，「寓於數」呈現的是雜亂無序的線條，
較近似於抽象表現主義；而「名流社交」與「地域縮影」則帶有
具體形象，尤其是人物造形，畫面中的人物有些消失在上方的邊
緣，地平線被拉得很高，從這些作品中，可感受到杜布菲回想起
1950年代初期的創作，比如「土壤與地面」（Sols et Terrains）系
列中，當時他還未沉醉在「烏路波」系列，而是醉心於土壤與物
質的研究。

　　杜布菲不斷地進行速寫、繪畫，他完完全全地生活在創造
之中，彷彿停止創作的話，他的生命也會因此停止，高齡的他依
然繼續創作出大量作品，恣意地排列在巴黎工作室的地上，這些

杜布菲　**愉快的地方**
1977　壓克力顏料、
紙板裱於畫布上
（包含54張拼貼）
210×307cm
私人收藏

杜布菲　**過渡狀態**
1978　壓克力顏料、
紙板裱於畫布上
（包含23張拼貼）
249×185cm
巴黎杜布菲基金會藏
（右頁圖）

124

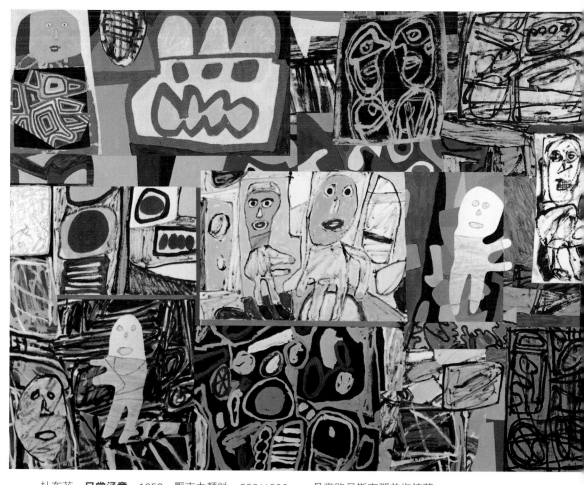

杜布菲　**日常涵意**　1958　壓克力顏料　222×290cm　丹麥路易斯安那美術館藏

杜布菲　**譯碼器**　1977　壓克力顏料、紙板裱於畫布上（包含28張拼貼）　178×214cm
法國聖艾蒂安現代美術館藏

杜布菲　**不確定的狀態**　1977　壓克力顏料、紙板裱於畫布上（包含37張拼貼）　214×344cm　私人收藏

作品組成了「地域縮影」系列。看著這些作品，讓杜布菲產生了創作一件大型的拼貼組畫的念頭，如同早期曾經創作過的拼貼作品〈集合物之作〉，再一次地，杜布菲重拾這項技巧，而且挑戰更大的尺幅，以百多幅作品拼組而成。在作品放上牆面之前，他先把畫布鋪在地上工作，就像馬諦斯晚年時，也曾用如此方式進行他的剪紙系列作品。在杜布菲晚期作品中，佔有重要意義的〈記憶劇場〉，從1975年開始，至1978年完成，大規模地由上百幅的作品組成，幾乎耗費了杜布菲的全部精力，同時，透過這件作品，彷彿可以回顧杜布菲的創作歷程，「鬍子」系列的人物、「烏路波」與「地域縮影」的主題、「寓於數」的線條，如大集合似地被他任意地運用在畫面上，杜布菲表示，「這些人物只有一項功能，它們極化了場域，並給予其話語。」思想與實踐這兩項行為所迸發的意外火花為杜布菲帶來驚喜，也就是說，他的創作不盡然完全反映了他的所思，其中不可預期的微妙，成為作品的核心價值。

　　杜布菲創作出作品，而作品自身又形成一個獨立的世界，擁有其領域、歷史、信念、喜好與文學。長期下來，我們可以發現這些就像遊戲一般，而且帶有對文化與藝術體制的抵抗，這是充滿歡樂的遊戲，完全是為了滿足思想而生。杜布菲寫道：「目的是為了將視線所見的不同時刻，聚集在一個單一的視線之內。這種機制在音樂上來說就是所謂的『複音音樂』。看來，若想在思緒之流中給予想法，就只能趁著不和諧的雜音來完成此事了。」對杜布菲來說，這涉及了他藝術生涯的一次總結，也就是針對記憶而發展的創作，一小塊一小塊的畫布，承載著一小段一小段的歷史片斷，並命名為〈編織的視像〉、〈記憶之毯〉等名稱，但究竟要揭示的是記憶的什麼理論呢？是否更接近由文藝復興時期卡米羅（Giulio Camillo）所提出的「記憶劇場」中，所謂樹狀或漩渦狀的模型呢？英國知名歷史學家法蘭西絲・葉茲（Frances A. Yates）所寫的《記憶之術》中，不僅強化闡述了卡米羅的「記憶劇場」，全書依照時間順序，說明各世紀不同的記憶之術理論。更精確地說，杜布菲從未停止思考上述的那兩個概念。

杜布菲
五個人的風景　1981
壓克力顏料、紙板裱於
畫布上　51×35cm
私人收藏（右頁圖）

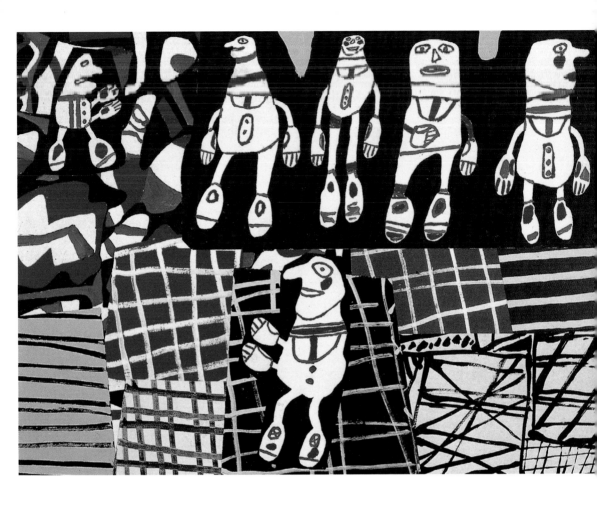

地點，非地，消失

　　〈記憶劇場〉的創作讓杜布菲感到精疲力盡，於是他再度回到桌上工作，只用黑色的彩色筆描繪較小尺寸的作品，畫面經由分割與拼貼而成，一旦主題描繪下來之後，他便將圖案剪下，黏貼到另一張紙上。這些黑色線條的人物與圖案構成「情況」（Situation）、「紀念物」（Mémorable）、「編年史」（Annales）等系列。接著又短暫地回到彩色畫面，1979年一整年都忙著創造「日常學校的短暫練習」（Brefs exercices d'école journalière）系列，此系列較接近於〈記憶劇場〉，藝術創作填滿了杜布菲的每日時間，使他完全地埋首其中，對他來說，創作

杜布菲　**動員**　1979
壓克力顏料、紙板裱於畫布上（包含11張拼貼）　51×70cm
巴黎杜布菲基金會藏

杜布菲
七個人的風景 1981
壓克力顏料、紙板裱於
畫布上　50×67cm
私人收藏

讓他更感覺到時間的真實與踏實，所以他絲毫不鬆懈地賣力創作著，但已經高齡的他，畢竟無法承受如此的工作量，最後基於健康因素，導致他不得不停止創作四個月，直到1980年4月，才又歡喜地重返創作崗位。直到1982年，無論是黑色線條畫或是繪畫，快速的筆觸下，描繪著被線條框住的人物形象。杜布菲說：「人類是鑲嵌在大地的肌膚裡。」

「小雕像之景」（Sites aux figurines）、「分割」（Partition）、「心靈之地」（Psycho-sites）、「偶拾風景」（Sites aléatoires）等系列，似乎都圍繞著一個議題，即人類在大自然中的定位。畫面上的這些人物彷彿平躺在地面上，獨白或是只有少數幾個，彼此之間沒有溝通的跡象，各自被困在線條之中。在這些系列裡頭，我們可

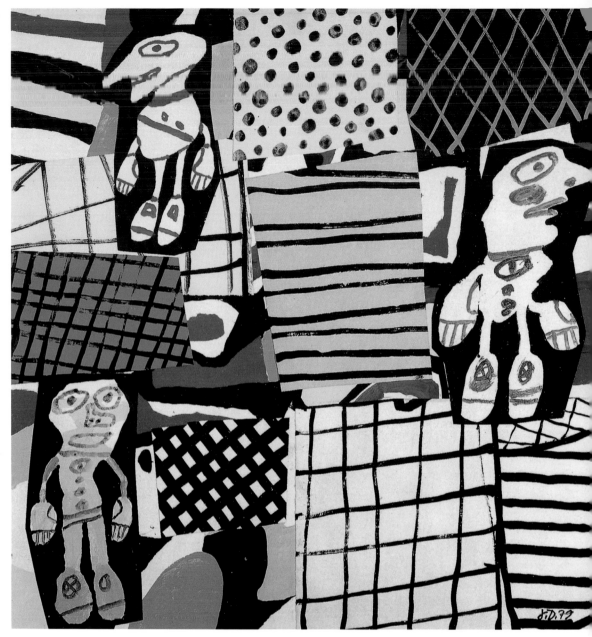

杜布菲　**清醒時刻**　1979　壓克力顏料、紙板裱於畫布上（包含10張拼貼）　51×49.5cm　私人收藏

右頁圖：
杜布菲　**兩個人的風景**　1981　壓克力顏料　67×50cm　丹麥路易斯安那美術館藏
杜布菲　**兩個人的風景**　1981　壓克力顏料　67×50cm　丹麥路易斯安那美術館藏
杜布菲　**兩個人的風景**　1981　壓克力顏料　67×50cm　丹麥路易斯安那美術館藏
杜布菲　**六個人的風景**　1981　壓克力顏料　67×50cm　丹麥路易斯安那美術館藏
杜布菲　**兩個人的風景**　1981　壓克力顏料　67×50cm　丹麥路易斯安那美術館藏
杜布菲　**四個人的風景**　1981　壓克力顏料　67×50cm　丹麥路易斯安那美術館藏
杜布菲　**三個人的風景**　1981　壓克力顏料　67×50cm　丹麥路易斯安那美術館藏
杜布菲　**四個人的風景**　1981　壓克力顏料　67×50cm　丹麥路易斯安那美術館藏
杜布菲　**兩個人的風景**　1981　壓克力顏料　67×50cm　丹麥路易斯安那美術館藏

以找到部分元素是曾經出現在1950年代初期發展的「心靈風景」
或「即興場所」（Lieux Momentanés）系列之中，這些「來自腦
海的景致」，杜布菲已經點明其內容於作品標題中，他想要揭示
的不是我們肉眼所看見的風景，而是我們意識中可能的景致。出
現在「心靈風景」與「偶拾風景」系列的人物在1980年代中不斷
地繁衍，其中的豐富與多樣成為劇作家瓦雷何·諾瓦瑞納（Valère
Novarina）的創作靈感之一，他對語言的使用就像杜布菲對材質
的使用一樣，皆以一種近乎粗獷的方式沉醉其中。1984年，杜布
菲為瓦雷何·諾瓦瑞納的著作《生命的悲劇》（Le Drame de la
vie）撰寫序文，瓦雷何·諾瓦瑞納則寫到，在杜布菲的「心靈
風景」系列中，他找到了2600個人物，並且把他們命名為讓·尚
頓、讓·卡西克、讓·賽佛……。「這五百多件的〈心靈風景〉
作品組成了一段無止盡的音樂，目的是為了讓我們聽到空間想要
告訴我們的事情。繪畫不再是我們以為的視覺的表達，而是一連

杜布菲　**主題H10**
1984
壓克力顏料、紙板裱於
畫布上　67×100cm
巴黎龐畢度藝術中心藏

杜布菲
對焦系列G196
（波麗露舞） 1984
壓克力顏料、紙板裱於
畫布上　100×67cm
巴黎龐畢度藝術中心藏
（右頁圖）

串的顛覆與在時間裡所承受的痛苦，這是藝術家永遠擁有的『無盡』。在這五百件之中存在著形體的一個位置、在這五百件之中存在著空間的一個主張，在這五百件之中存在著一個靜默的語句……1）宇宙存在於某個人的內在。2）那個人是在宇宙之中。3）宇宙不存在於你的內在…。」

　　「對焦」（Mires）系列與「非域」（Non-Lieux）系列分別完成於1983年與1984年，同時象徵著畫中人物形象的結束，根據杜布菲的詮釋，「它們消失而成為無形的精神之物了」，於是，就只剩下單純的風景。原先困住人物的線條成為畫面唯一的主題，再一次地，杜布菲遵守著他一生的創作脈絡，這條線索從不曾被中斷過，彷彿杜布菲孕育出一顆繭，接著從中不斷抽絲而出，彼此構成無限之網，但那最起始的原點依然沒有改變過。「對焦」系列描繪的是無法定義的場景，沒有特定位置，只有強烈的線條與狂熱的色彩，如此運用在含有人物形象作品的風格，同樣也散

杜布菲　**主題H33**
1984
壓克力顏料、紙板裱於
畫布上　67×100cm
私人收藏

圖見142、143頁

杜布菲
對焦系列G83（九龍）
1983
壓克力顏料、紙板裱於
畫布上 67×100cm
私人收藏

發在去除了人物形象的風景作品中，但這並不是抽象畫。杜布菲表示：「在這些作品中，我們再也找不到任何物體或形象，沒有任何可以指稱的對象。然而，它們並非完全不具有形象，只是透過簡略的、綜合的形式，而打算把圍繞我們的世界給形象化（或者令我們追憶起），讓我們以非慣用的視角去觀看，而此視角的本身並不帶有任何東西（也就是不帶有那些具有名稱之物），充滿的只是一些現象、律動和興奮的交流。」

　　杜布菲會先在好幾張紙上作畫，然後才黏貼到畫布上，但是是依照他原先想法中的構圖去完成，每一張紙都是精神層次的深度思緒結晶。我們相當能了解為何他將最後的系列作品之一命名為「對焦」，基於他對於語言的理解，刻意地玩弄「mirer」這個法文動詞的涵義，這個字可表示思考某件事物，同時也表示定睛專注地觀看。黃底色上面以藍色與紅色線條描繪的〈對焦系列G83（九龍）〉、〈對焦系列G131（九龍）〉，呈現中國式的裝

139

飾感；白色底上以紅色和黑色線條描繪的〈東西的流動（對焦系列G174，波麗露舞）〉，則連結到西班牙，波麗露舞（Boléros）是一種3/4拍子的輕快西班牙舞蹈。從這樣的命名來看，當杜布菲「對焦」於某張畫布上時，同時也把自己的思緒投射在上面。1983年，高齡八十幾歲的杜布菲完成了一件巨作，即上述所提的作品〈東西的流動（對焦系列G174，波麗露舞）〉，長268公分，寬達800公分。

1984年夏天，「對焦」系列在威尼斯雙年展展出，杜布菲為法國國家館的代表藝術家，媒體反應良好。延續「對焦」系列的核心概念，杜布菲走得更遠，進入藝術生涯的最後一個系列作品：「非地」系列。抱持著懷疑主義與虛無主義，杜布菲對我們在世界上的感官知覺提出質疑，他拒絕真實而選擇相信虛無，在創作生涯的最後階段，在黑色的畫布上，以白色和彩色的線條，恣意地釋放出他最後的創作熱情。在人生最後的兩個系列之前，杜布菲從未如此顯得哲學，米歇爾‧哈貢（Michel Ragon）寫道：「杜布菲真正的旅程是從形而下走向形而上，從『奇幻之美』系列的混亂，走向『非地』系列中，對於虛無的蘇格拉底式提問。」

杜布菲　**非地系列十**
1984　紙上色筆
25×16.8cm
巴黎杜布菲基金會藏

透過「非地」系列，我們可以說杜布菲以此結束了他的繪畫創作，結合形而上的苦行主義／禁慾主義，但絲毫沒有偏離他原本的思緒邏輯之路。從他在1942年正式走入創作生涯開始，直到生命最終的1985年，這四十三年期間，在連續的精神性中運行著，從他日常、固定的創作中，揭示了三項貫穿所有作品的主題：材質（媒材）、人、風景（場域）。基於這三大項核心要素之上，杜布菲不斷以新的創作來詮釋，他寫給米歇爾‧戴弗斯（Michel Thévoz）的信中提到：「在我被放逐到如此遙遠的處境之後，在思想的社會範疇之外，在藝術的範疇之外，我所有的創作皆是一段漫長的結晶。」他最後的作品，是以彩色蠟筆描繪的速寫，並沒有特地為之命名。在深藍色的背景上，我們僅能約

杜布菲
對焦系列G131（九龍）
1983
壓克力顏料、紙板裱於
畫布上　134×100cm
巴黎龐畢度藝術中心藏
（右頁圖）

略看到一些模糊不清的輪廓，該作標示的日期是1985年4月17日，而杜布菲在5月12日逝世，這張最後的創作彷彿揭示了虛無的存在。

以藝術家身份重新開始

綜覽杜布菲的一生，可均分為兩部分，各佔據約四十年左右，第一部分彷彿是第二部分的醞釀期，主要是藝術創作的基本學習與觀念養成，也因為這段前期時間較長，以至於杜布菲在第二階段得以充滿充沛的創作活力且樂此不疲。第二部分從1942年至1985年，這段時間杜布菲完成了大量作品，這些幾乎可說是20世紀最重要的藝術創作品，各系列彼此相輔相成，構成完整的藝術生涯軌跡，就如杜布菲所自述的：「長期以來，我受阻於許多

杜布菲
東西的流動（**對焦系列
G174**，**波麗露舞**）
1983
壓克力顏料、紙板裱於
畫布上　268×800cm
巴黎龐畢度藝術中心藏
（左頁圖、右頁圖）

關係，我只能緩慢地逐步切斷……。但對於剩下的一些關係，自己覺得仍然有必要維繫，而正是這些關係把我給限制住了……。同時摧毀了生命的樂趣，我在放棄一切並以藝術家身份重新開始後，才重拾了這股樂趣。」杜布菲好不容易在四十一歲時，終於決定成為一名真正意義上的藝術家了。

杜布菲可與杜象、畢卡索、蒙德利安、波依斯等人歸為同一類型的藝術家，這些藝術家的作品改變了藝術的觀點，同時影響著觀看者的存在與思考。於是，當我們觀看著土壤、街上行人、鄰居的面容、或是自己的面容時，或多或少地沾染著杜布菲的觀點。仕有意識與無意識之間，被杜布菲的畫作影響，得以發現純粹的風景、沙子的柔軟、牆上的微粒或思緒的流動。在長達二、三十年間，「烏路波」系列發展成為一種特定的結構典型，就像蒙德利安的新造形主義繪畫。杜布菲寫到：「我們無須等待真正

的藝術,因為它始終存在於那裡。沒有人刻意想到它,也沒有人呼叫它的名字。真正的藝術討厭出名,也不喜歡被提及。轉身它就逃走了。」

做為一位20世紀的特殊藝術家,讓‧杜布菲的藝術理論與實踐對戰後的歐洲藝術發展影響深遠,尤其反文化、反美學、原生藝術等觀點,拒絕接受藝術的菁英化、組織性、整體統一性的主張,為陳腔濫調的現代主義提出獨特見解。如果我們只注重文明及所有形式化的事物與制度,則很難走入杜布菲的藝術世界中,如果只用傳統的美術史角度去檢視,杜布菲大概只會被歸為不入流的野史逸聞。然而,具有開放思想與宏觀視野的人,卻肯定會被杜布菲的創作生命撼動,因為在他後半生的四十多年的時間裡,他對藝術的革命從未停止,並從各個方向舉起革命的旗幟,他不在乎是否有追隨者,獨白而靜默地透過創作,反抗著世界的虛偽。

杜布菲　**路線**　1984
壓克力顏料、紙板裱於畫布上　67×100cm
巴黎龐畢度藝術中心藏

杜布菲　**意念催眠十六**
1984
壓克力顏料、紙板裱於畫布上　100×67cm
巴黎龐畢度藝術中心藏
(右頁圖)

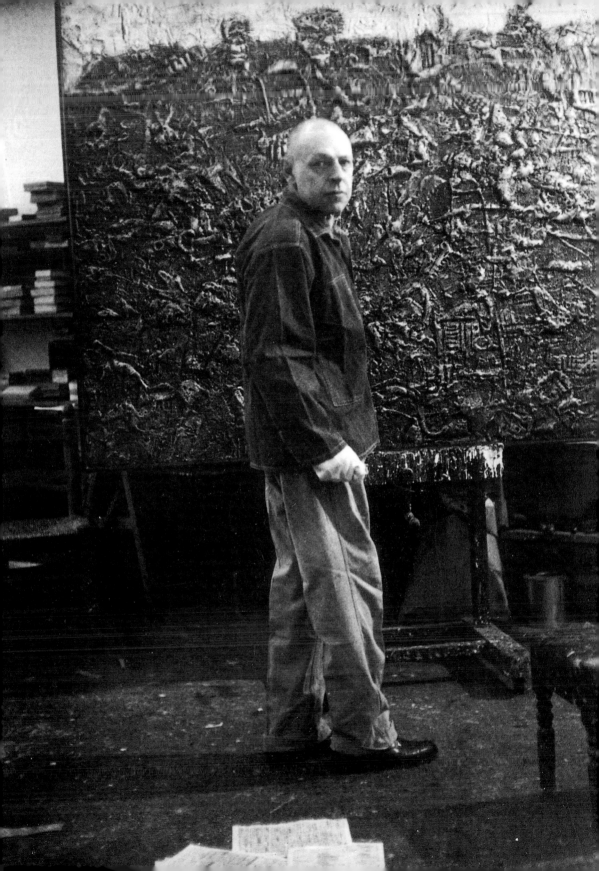

不再是好公民

撰文｜杜布菲

在我們這時代，如同在其他時代裡，會出現一些特定的表達聲音，透過潮流的形成達到優勢。同理，相異於其他的一些特定藝術形式亦會引起注意與關切，但最後，它們卻被誤解成是唯一的解釋、是唯一的可能，接著便吸引藝術家們走上這條路，但他們並沒有保持自身的意識，以至於喪失自我觀點，於是我們也見不到更多相異的觀點，一旦此潮流成為文化藝術的主體，其他道路上的創作則不再獲得重視。

在文化藝術之路的前提下，這些主流之外的創作甚至被視為孩童的藝術、原始的藝術、瘋子的藝術，這完全是錯誤的理解。某些人以為這類作品只有一種共同性，事實必非如此，這些作品忽視侷限和絕對的規範，在無盡的空間裡自由發揮，文化藝術若遺忘它們的存在，終會使其走向衰敗與消失。若說文化藝術具有多樣性而且所有的藝術形式有其一致性，這只能算是視覺的幻影，一種缺乏距離的觀看，正因為太過靠近，景象變得扭曲，而所有較遠處的景物都變得模糊不清。事實上，文化藝術華而不實且不具變化，反而是藝術的各種形式，構成無窮的多樣性。

「原生藝術」機構的成立發想於1945年，這批「原生藝術」的典藏品來自活躍於文化核心的外國人士，並保有其影響力。這些作品的創作者多數受教育程度不高，在一些情況下，他們或因為失憶，或因為強烈的精神狀態，得以從文化的禁錮中獲得解放，得以重拾天真的言行。與傳統的想法相反，我們相信，藝術的創造動力，根本不屬於某部分人士的特權，那股與生俱來的天賦，通常因為考量到社會規範與長期接收到的迷思，而被抑制約束、變質或變形。我們相信，所有的文化藝術同樣也受此之苦，極大部分受到條件限制且變了形。此機構的目標，便是研究最有

約1954年時的杜布菲，攝於畫作之前。
巴黎杜布菲基金會藏
（左頁圖）

可能遠離這個文化範疇的藝術創作，其中包含著你我從未曾聞見過的心靈狀態，且絕對不同於我們習以為常的普通情景。

若說這樣的「天賦」被人（甚而普遍地賦予給所謂的「藝術家」，但我們幾乎看不到能勇於實踐純真並勇於擺脫社會規範（至少保持距離）的人，然而，這種自由感卻體現在「社會適應不良者」的身上，若從社會學的角度，則會稱他們為精神病患，但卻正是這種人，對我們展現了所有創作與創新所必須具備的原動力。所謂的創新者，不滿足於其他人感到滿足的事物，因此才能採取反駁之姿。讓道德家針對優秀特質給予讚揚，對不守成規給予抨擊，煩惱著什麼才會有益於大眾，這些肯定不是我們的工作。我們將傾向於思考反對者的存在，至於其中還存在著什麼有助於集體的價值，不是在此需要闡述的觀點。

我們著手研究這些作品，這些皆是來自於一群長期被貼上「瘋子」標籤的族群所創造，他們帶有強烈的個人主義，經常被視為有社會適應不良症或封閉在自我世界中。然而，在部分情況裡（罕見，但真實），我們發現了極為出色的原創作品，更值得一提的是，比起我們以前的認知，這其中包含著更清晰的謹慎與更有系統地組成與管理。或許針對此領域的研究與搜尋對我們而言並不困難，這批參與者不僅人數較多也較不避諱；或許也因為，在他們身上來自各方面的孤獨與窘困，有利於藝術的創造。最後，我們得以蒐集到為數不少的作品，其中有一半的作者（我們透過警察局與精神治療中心找到他們）是被認為社會適應不良以及非良好公民。

呈現於此的作品，似乎很難擺脫他們已被冠上的精神疾病特質，尤其當部分作者是那群被安置於精神療養中心裡的「病患」。醫生們對城市的「正常」負有重任，因此，這群人一旦被醫生宣告擁有糟糕可悲的想法時，無論他們想什麼、說什麼、做什麼，都不再會被受到尊重與重視，很明確地，這正是我們所要抗議的不公。針對「瘋狂」的詮釋恐怕是首先需要反覆深思的問題，因為它完全是在社會標準之下的定義。城市，當然是基於它自己的觀點建立而起，並致力於降低混亂衝突，驅逐和懷疑那些

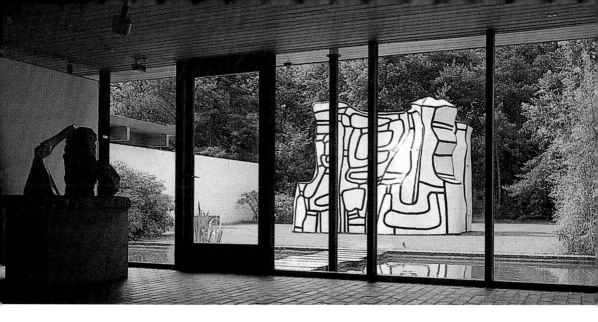

杜布菲　**飛翔庭園**
1969/82
400×540×520cm
丹麥路易斯安那美術
館藏

試圖質疑社會約束,並且拒絕配合國家文化規範的人。警方得以
正義之名,負責把這套「文化」反覆灌輸並加諸於所有集體生活
中的每位個體身上,如果不能遵守與適應這套規範者,則被視為
是病患與失敗者。然而,我們抱持著不同於此的觀點,從國外藝
術到文化藝術的產物之中進行探索,我們是以頗為自由的思考模
式重新出發,而在所有的制式模仿中,只看見了囚禁的、盲目的
文化。

　　此外,「病理學藝術」的概念對立於神聖的、合理的藝術,
但對我們而言,那屬於常理中較私密的概念。所謂的「正常狀
態」有兩種定義:表示受制於某種體制下的「正常」,或表示平
凡不起眼、毫無意義的「正常」。而為求分離(擺脫)的方式又
是如此多樣複雜,更不應該被倒入同一個籃子裡,否則大概就像
僅以兩個分類來構成植物學,一分類是山茶花,另一分類則是所
有的其他植物。在這條通往「家」的路上你可以看到許多標語,
比如:想得不夠或想太多;缺乏想像力或太過天馬行空;做這個
或做那個;做得太多或做得太少。若只剩一種歸類,就不具任何
意義。我們期待著藝術,肯定不希望它是正常的,相反地,我們
期待著看到最罕見的、最新穎的、從未出現在我們面前的藝術,
同時,我們也期待它是具有想像力的。部分作品太過於新奇或太

過具有想像力，足以讓我們愉悅而發笑，但卻被視為是來自病理學的藝術，其實最適合、最一致的解釋，應常是：藝術的創作或藝術的表現，永遠是在各種病理學的語境裡產生。至於所謂的「正常人」，根據國家的警方的概念標準，指那些在辦公室或工廠工作，星期天去運動場看球賽或在家看電視的族群，這些人並不會著手進行繪畫創作。僅有極少數人，如果他們願意冒險的話，做出一些規範外的事情。

我們唯一的渴望，便是遇見這些在思維創造中，基於「生率」的單純，出於完全的自發與率直，而誕生的具代表性的作品（透過那，我們想說明對立文化中不具殺傷力的觀點以及文化藝術對其的模仿），這樣的渴望促使我們完成這些調查研究，至少其中的一部分，可說是不守規範的冠軍，是個體思想的掌旗者，不受任何條件將他們限制住，放任想像力奔馳，拒絕一切加諸於身上的教育包袱。我們將會清楚地看到呈現在此的作品，就像我們已經提過的，這些作品就等同於作者，這些作者的社會地位不應受到歧視，而他們身上的心靈平衡也不應受到異議。我們也可以很清楚地看到，這些作品與那些由所謂的「病患」創造出來的作品，兩者之間並沒有太大差異，同樣地，兩者都可以導致我們以不一樣的目光去了解它們。

最後，總而言之，我們所有的思想（即使它們必須看起來像是具有破壞性），我們不僅拒絕對唯一的文化藝術抱持崇高景仰，亦不認為在此呈現的作品難以令人接受，全然相反地，我們再次感覺到，這些作品是孤獨的結晶，是單純且真實的創作衝動（完全不考慮所謂的競爭，也不為掌聲，也不是為了提高自己的社會地位），這樣的事實比起專業藝術家創造的作品更顯得珍貴。它們是高度熱情下盛開的花朵，如此完全地、強烈地透過創作者而存在著，相較於這些作品，我們不禁感覺到文化藝術的整體，只不過是荒誕社會的遊戲之一，一場虛幻的華麗遊行罷了。（此文是1967年2月，杜布菲為原生藝術展的畫冊而寫的序文，展覽於1967年4月7日至6月5日在巴黎裝飾藝術博物館展出。）

杜布菲　飛翔庭園
1969/82
400×540×520cm
丹麥路易斯安那美術
館藏（右頁圖）

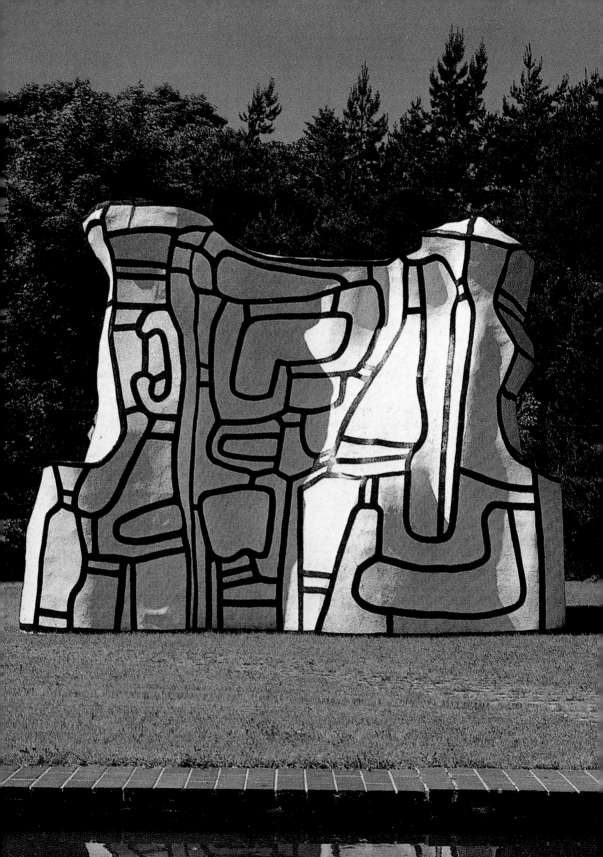

電台採訪紀錄

1952年，杜布菲攝於
紐約工作室（右頁圖）

問：親愛的杜布菲先生，我想與你談論的不是一般話題，而是關於你所創造的現代繪畫，揭示出一般大眾行為的繪畫，至少是在敏感的與知識的範疇內。此次訪談的主題是「世界如何運轉」，那麼就以此為開端，你的繪畫是如何運作的？談談你自己，談談你所做的與想要做的事情，你是否因此感到滿意、感到苦惱？或是相反地，隨著逐步往前走，你只探索著展現在你面前的唯一方向？

答：作品進行得不順利時總令我心煩，讓我感到沮喪。作品失去了言語，也激盪不出什麼東西，只剩下無關生命、無關人們的匱乏，我於是感到難過，一點也不滿意。接著我將它摧毀，重新再開始並嘗試各種可能性，最後終於可行了，以致生命的微小奇蹟誕生在畫布上，這個時刻我才會感到開心而欣喜若狂，我通常會說，這個微小奇蹟是為了我而產生的。我心底清楚明白，這是在畫布上關於現實現象的反映，還是只存在於我心靈裡的機制，不過，這可不表示同理也適用於其他，加上我真的不知道這究竟是怎麼運作的，因為一旦我想要重新再嘗試時，怎麼做都無法成功。

畫作完成後，我相當高興，不給自己太多時間觀看它，它卻足以讓我驚嘆，我對此感到滿意。不久後，因為我想要重新開始，急於想要重新開始，只有一張成功的畫作對我而言太少了，我想要更多，多到充滿整間房。生命的奇妙在畫布上低語著，不只有一隻，而像是成千上百隻蟬同時在鳴叫著。當我想創造第二件時，一切皆變質而混亂，絲毫不愉快，我又陷入矛盾焦慮之中，直到下一個微小奇蹟的出現為止。這種奇蹟從來不曾重複，我也沒辦法複製，我真的不知道它們究竟是如何產生的。

因此，你可以知道我的創作是沒有一套制度的，也不像你所說的，在我眼前有一個方向可以前進，倒比較像是一位迷失方向的盲者，或像在玩捉迷藏，或揮舞著雙手試圖捕捉鳥兒，這還滿可笑的吧！在繪畫裡和在生命裡的一種可笑之姿，夜晚揮舞著雙手，以為可以抓到鳥兒，這或許是幻覺吧！對那些一板一眼、有條不紊的人而言想必很難以接受，但別忘了我是一位神經衰弱者，要求业不多，很容易感到滿足。會引起其他人感到不愉快的處境，我則可以過得很好，即使不自在也無妨。

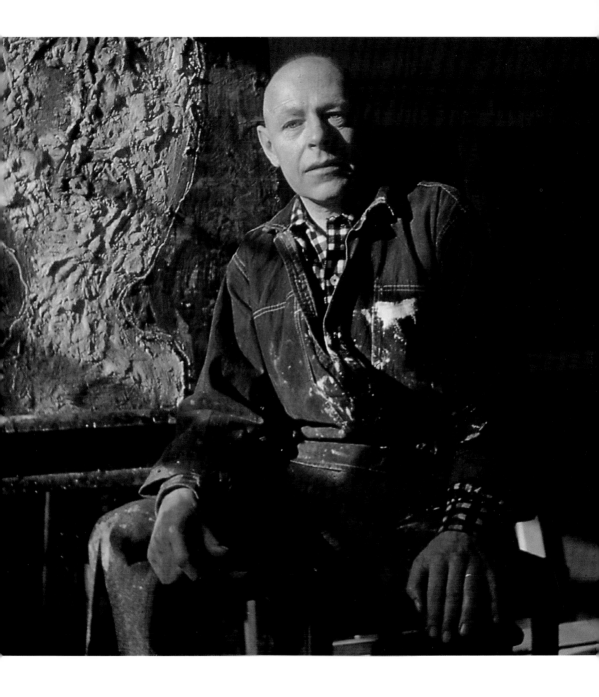

　問：在我看來，我一直認為你在繪畫方面的成就是最重要的事情之一，目前的繪畫主要被區分為抽象與新現實兩類，但對這兩者的定義皆模糊不清，一方面包含了美學理論，一方面又感覺到僅是制式習慣。就我看來，抽象畫已經走得夠遠而難以再往前發展下去，於是成了學院派；至於新的現實主義，苦行般的新現實主義則缺乏可以往上發展

的歷史基礎，缺乏純真，缺乏與真實的直接連結，它們不斷地製造物件，從學院派又再回到學院派。至於你則完全相反，你一點也沒掉入這些陷阱之中，幾乎可用完全不同的觀點看待事物，我想知道你的想法，因為我有可能會錯意。

答：如果你要選擇某人來闡述目前的藝術狀態，我大概會是最糟糕的人選，因為我對其他藝術家所做的事情沒太多研究，老實說，真的不感興趣。是繪畫這件事讓我瘋狂，而不是其他人所創造畫作，比如游泳，我喜歡游泳，而不是看著別人游泳，同理可用跳舞、走路或甚至談戀愛來舉例。我必須承認我不太相信法則，所有法則的敘述都讓我想違背它們，當你們談論著清教徒、懺悔或一些恐怖之事時，我當下會想：有何不可？針對這些主題可以創作出優秀的作品呢！這些話題與其他話題有同等的價值，因此我們不妨熱烈地討論它們，不要有什麼法則或禁忌顧慮，任何方式、出發點或機會我都認為是好的。此外，我也不相信學院，我不相信什麼樣的制度是好的而反之則變成壞的，我寧可認為所有制度都是可疑的。學院有太多的制度，而又存在著這麼多的學院，矯情主義、怪現象、假鈔，這才是我所看見的。

至於抽象主義，我想在此表達一些意見。抽象主義並不存在，或也可以說所有的藝術都是抽象藝術，這個「抽象藝術」詞彙令我感到惱火，我覺得這特別蠢。抽象藝術不可能多過曲線的藝術、黃色或綠色的藝術、或方格的藝術，人們怎麼會不知道這點而長時間以來對它煽風點火呢？所有的痕跡、汙點，永遠都在揭示著某些東西（同時有可能是許多東西，這樣更好，這就是藝術展開之初的運作），怎麼可能不是如此？我們又怎麼可以希望它不是如此呢？藝術僅依憑回憶而存在。指稱某些藝術是抽象，而其他的不是抽象，這類想法不僅太過原始且是相當荒謬的，絲毫沒有任何意義。頂多只能說，我們這個時代如同其他時代，總有些庸俗的流行，總會有藝術家們一窩蜂地群起傚效，但絕對不會是我，當一群人往同一個方向時，你可以在反方向找到我。我是個極度的懷疑主義者，絲毫不會因為多數人的贊同而被說服，也不會去相信過於簡單的理論。祝「抽象藝術」好運！祝「天真藝術」好運！祝「曲線藝術」與「黃色藝術」好運！

問：我其實不是想詢問你對哪種繪畫類別的批評。無論如何，放眼現階段的藝術，有個現象是不容忽視的，那就是畢卡索的藝術成就，這裡指的不是他的畫作的優劣，而是他的創作方式被視為是當代藝術的一種趨勢，把第一層次轉換到第二層次，比如他從塞尚、從黑人、印度人、從土魯斯—羅特列克（Toulouse Lautrec）、從安格爾、從庫爾貝、從德拉克洛瓦等之中，創造出一個獨特的畢卡索世界。以音樂家為例，史特拉汶斯基同樣也是如此，汲取前人的理論作為基礎而發展出個人風格，對此你如何看待？這件看似急欲擺脫個人感覺卻不過是花更大的力氣建立了個人化特色的事情。要建立完全原

154

創的語彙是否不可能呢？又或者是，不單只有藝術，在我們這個時代，各方面都已疲於創造出更深層的可能性，而只滿足於精巧的、細膩的、過分講究的高級消耗品？這裡頭看似有許多疑惑，但其實是繞著同一件事情而問。

答：如同我剛才所言，其他人的作品我一點也不感興趣，幾乎很少來往。藝術形式可

杜布菲　**有醉漢的公園風景**　1949　油彩畫布　美國波士頓梅尼爾收藏

能來自於過去長期以來的使用方式這自然很合理，而可以確定的是，在我們這個充滿知識與文化的時代下，這套方式被高舉著，但我所關心的完全與此無關，完全與此相反，我不喜歡文化，也不喜歡過去的回憶，那些都是會使人虛弱且是有害的。我深信遺忘的力量，我希望在所有城市、大廣場、美術館、圖書館中看到名為「遺忘」的巨大雕塑，並剷平桌上那些屬於過去的作品。我想做的創作是過去的人們還沒有做過的，所有已經被使用過的方式對我來說都是無用的了，就像已經爆炸過的鞭炮，一旦被藝術所使用，在我眼中看來就不再有功效了。我不是說我有理（老實說我不認為有理沒理這種概念有多大意義），也不表示這種原則是規定，我僅是指出我所感到的需要，對我而言，藝術必須是全新的，必須避免重複任何過去已經存在的作品。

問：與你交談時，我腦中總是有個相法：當世界構成世界時，也就是說當人們提出質問與自問時，人們著手分析自然，進而產生了藝術和科學。但與世界的關係卻是錯誤的理解，對宇宙的觀念也是錯誤的建立，過程充滿意外與錯誤，導致整體是不合邏輯的，生命，即人的生命是不合邏輯的。接著又開始重新執行，修正得更好一些，更合理一些，更有用處一些。在科學方面，誕生了機器、人造用品等，目前正以塑膠、商品、人們發明的特殊顏色構成一個漂亮的物質生活樣貌，是目前這個專家治國的社會的證明。藝術方面，這則被轉譯成，所有形式之下存在著抽象。人類試圖把一切以自以為的理性而合理化，你如何看待如此的意圖？你又是否在此理性之中保有信心？

答：我不喜歡理性。人類的理性不足以令我感到驚嘆，我覺得那是最空虛、最乏味的事物之一，我可不是個人道主義者，不，幾乎不太可能會成為那樣的人。對我來說，人類不是世界的中心，肯定不是！在這個世界中，還有那麼多事物足以讓我感到驚喜，比如樹木，樹木讓我驚訝、讓我驚嘆，而人類則不。還有比如玄武岩，阿，玄武岩簡直能讓我目瞪口呆而跪坐在它面前。我認為人類應當對愚蠢的理性保持沉默。我則對於妄想有莫大的興趣，妄想就像是我的救星，我喜歡瘋狂，深深地被此迷戀住，哪裡有瘋狂的事物我就跑去看，我覺得這是相當有趣的一件事，甚至像是一種治療，讓我感到舒服自在，我建議你們也這樣做。只有在這種情況下存在的藝術創作才讓我感興趣，「合理的」藝術在我看來顯得可笑，因為它對我一點意義也沒有。

問：經過剛剛所提的問題，我想歸納個總結。你對生命的各種現象感興趣，尤其是最基本簡單的現象，你喜歡蝴蝶、昆蟲、植物、花卉、草、苔蘚、微小的生物，反之，你鄙視人類透過雙手將這些佔有，以人為方式將其擴大，並在上面大作文章。世間生命中的單純、謙虛直到它們的崩壞，這些都對你構成魅力，而我對此也是完全認同。另一方面，人類只是一個概念，如同我剛才所說，所有事物被安排在秩序之中，意即如果為了重建則必須摧毀一切。同時，他們焦慮不安地質疑，為何這世界上有些事情依然行不通？為何會停滯不前？或許這場遊戲為了一切而建立但本身並不包括種種問題。就你看來，所有一切是為了讓世界更好嗎？有如此眾多的方法來說明這個句子，或許我們會持同樣看法，畢竟世界也只能照著現在這樣發展下去。親愛的讓，我等待著你的回答。

答：除了我之外，大概所有人都是干涉主義者吧！對這些人而言，如果世界不如他們所期待的，我建議他們不要試圖改變世界，而是改變自己的品味。我是鼓掌者、是慶祝者，我的藝術即是慶祝與宣揚的創造所。什麼世界的修正者、改革的執行者，這些人讓我感到可笑，什麼好的或壞的想法，美的或醜的想法，一方面保留事物，一方面又不斷修改，這真讓我捧腹大笑。幸好，一切都只是假象，人類在地表上的所作所為並不足以改變什麼，世界無視於人們的「改良」而繼續著它的運作模式。種子繼續萌芽，草地繼續生長，風繼續吹拂，月球繼續環繞，死亡繼續來臨，對此我深感歡喜。毫無意外地，沒有任何人能夠用任何天真的想法去改變這一切。親愛的希伯蒙－德薩涅（Ribemont-Dessaignes），我對吹起的風感到欣喜，對毫無憂愁的水流感到欣喜，水流在人類出現前已存在，也將在人類消失後繼續存在著。

本文為杜布菲與喬治・希伯蒙－德薩涅（Georges Ribemont-Dessaignes）的對談，於1956年9月5日錄製，1958年3月播出。

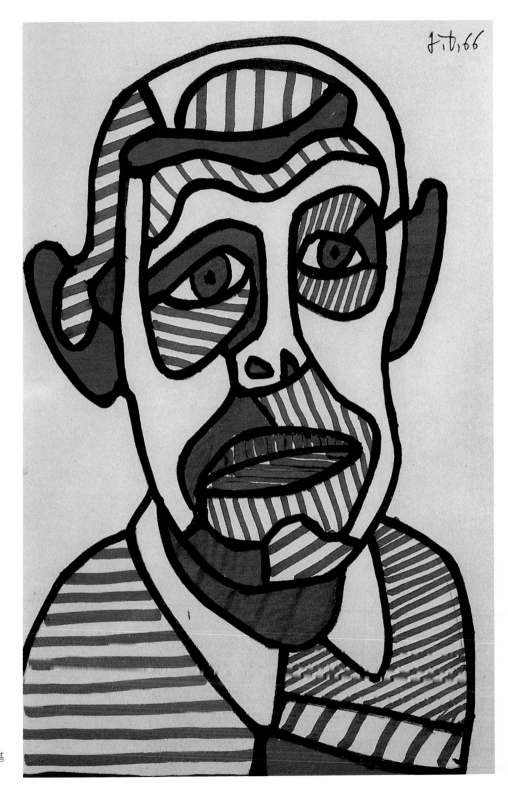

杜布菲
自畫像2號
1966
麥克筆紙本
25×16.5cm
巴黎杜布菲基
金會藏

電視採訪　重點紀錄

這份筆記的日期為1960年12月5日於凡斯（Vence），是為了電視影片「藝術世界」的採訪拍攝而寫，並且從未發表過。影片在1961年，當杜布菲在巴黎裝飾藝術博物館舉行回顧展時播出。文字後來被蒐錄在1967年出版的《計畫書與其他後續文章》中，該書集結了杜布菲在1967年之前的所有文字書寫。

1

假如我屬於學院？不可能。

我之所以能描繪出腦海中的想像，靠的不是被教導的思想。所謂的學校，同時也代表一種制度和體系，我認為所有的制度都是可悲的，談論制度，就是談論矯情主義，對我來說，這正是首先要擺脫的東西。藝術的創造，只有處於私密、個人的狀態下能引起我的興趣，這不免必須在學院範疇之外才能產生，在學院中，藝術家們滿足於運用預先已決定好的創作方程式，共同採納並相互模仿。我不是說在某種情況下不能產生集體的藝術，但我必須知道自己並不會特別被集體的藝術所吸引，我的創作跟這些一點也沾不上邊，完全與之隔絕且離得遠遠的，有時甚至可說是唱反調。一旦其他事物實踐了創新，並成為一套公式，我則試圖以反向意義的角度去獲取一些經驗。

2

藝術可以源自個人而非來自於某種存在已久的體制嗎？我確信是可以的。所有從一個人手中創造出來的東西，其表達不受到約束，即帶有某種固定形象，絲毫無須庸人自擾。比起努力增加、強化修養，更沒有什麼可以阻撓個人意志的綻放，我相信這就像大部分的事物，我們不給予幫助，而賦予其方法時，它們反而可以發展得更好。

3

我為何要畫畫？當然是為了繪畫時能獲得的唯一最大樂趣，且不考慮到畫作可能會有的目的和用途。我是為了自己而畫，畫作完成後可以掛在我的房間裡，並長時間地檢視它。在創作這些作品時，在看著這些畫作時，或看著這些畫作掛在牆上時，我彷彿發現（至少有這

Dubuffet 2

樣的印象）在大自然秩序裡、在所有人生裡的事實和現象，以及關於材質的結構、關於思想的結構，就像突然獲得一雙新的眼睛，讓我得以在真實的光線中看見所有事物，或者說看見總是照耀著它們的光芒，藉由這個新的視線，我發現陌生事物的存在，並得到存在於秩序中那些令人興奮的訊息。繪畫（當然還包括完成後的觀看）對我來說是個練習，如同透過一顆厲害的鏡頭觀看外界，所有物體像是處在一種令人無法置信的光彩中，並帶來潛像的顯影。

　　我之所以繪畫，是為了觀看，為了學習，為了了解，為了得到事物的新概念。在我自己身上，可能只會產生扭曲效果和怪現象，因為我的雙眼已不中用了，是畫作取代了我的雙眼。當我在鄉間看著一顆石頭時，我並不怎麼看它，也沒有得到任何知識，然而，只要我回到家中開始繪畫時，彷彿又重新在那顆石頭身上發現了知識。我愈來愈不願意旅行，也愈來愈少出門，愈來愈沒興趣觀看事物與人群，只想觀看我在孤獨中創造出的繪畫，觀看上面所畫的事物與人群。我不需要為了實現它們而小心翼翼，絲毫不必！它們不完美地、粗略地被實現，我甚至還希望它們是在更糟的情況下被實現。

4

　　我體會到一件藝術品是在驚喜中發展而成，它具有我們從未見過的樣貌，使你感到新奇，引領你到一個未曾見過的領域。在我的感覺中，藝術一旦失去這個奇特的特徵，也就失去了所有效能，再也不怎麼好了。這驅使著我不陷入某種特定的繪畫樣式，而總是改變並且找尋新的。然而實際上，它產生以下現象：一旦新穎且奇特的作品被創造出來，接著便會有一群藝術家們感到欣喜若狂，進而開始模仿，很快地導致一種矯情主義，在如此的矯情之中，作品原本能夠產生的驚喜則不復存在，是由一種制式化的機制促使作品產生效用，但這終究是短暫的。短暫並從創作出來的那一刻開始不斷地崩毀，藝術品都將面臨衰頹與凋零，正如所有其他事物一樣，它們的產生與當時的語境有著不可分的文本連結，因此，隨著遠離了那個時刻，它們的內容便會逐漸消逝，這就是為何過去的藝術創作在我看來已經不合時宜，我們不可能用他們當時的眼光去觀看他們當時的作品，如此只會扭曲真正的感受，這不僅無用甚至有害。我認為每個世代應該把之前世代的藝術丟棄，並且創造屬於自己當下時代的藝術，同樣地，下個世代也應當把我們這世代的藝術丟棄。

5

　　我認為藝術作品比我們通常想的暨更多也更少。當多數人不抱太多期待，只想看到裝飾性的添加物，藝術只為視覺帶來愉悅。然而，藝術比我們所想的更多之處在於（正是我所期待的），它能為我帶來精神層面的真正靈感，深刻地修正了我看待所有其他事物的目光。就

我來看，藝術總是針對視覺，或總是為感官帶來愉快，但如此的藝術並不引起我的興趣，只有面相心靈的藝術才能引起我的注意。

　　相對地，藝術比我們所想的更少之處在於，它根本不需要也用不到一大群管弦樂團，若以舞蹈為例，五十名華麗登場的舞者在台上並沒有太大作用，一位就足夠了，而且也不需要穿著絲綢禮服來散發魅力，此外，我也不認為翻跟斗、耍雜技會有多大幫助，無需添加任何事物，否則會有弄巧成拙之意。一群管絃樂團與沙漠中一名獨自吹奏著短笛的貝都因人，這兩者產生的音樂對我而言是相等的，後者甚至多於前者。我是為了在如此的精神裡創作繪畫，以極簡陋的方式創作那些極簡單的畫作，但其效果卻宛如龐大管弦樂團加上技巧精湛的知名大師。這並非表示我已成功，但卻是我工作室的直接概念。

6

　　為何我會滿足於使用微不足道且對藝術運用來說不太合適的媒材？同樣的，為何我進行素描與繪畫的方式宛如沒有受過文化薰陶亦沒有藝術顧慮的人呢？為何我偏好平庸甚至奇怪的繪畫主題？這絕不是一些人所認為的，為了挑釁或嘲弄，不是企圖攻擊藝術，而相反地，是為了看見藝術的創造，看見其赤裸的、無添加物的、不虛偽的、不混亂的本質。我認為藝術的作用，在愈少的限制下，會愈令人印象深刻，激盪出更大的震撼。

7

　　藝術不該自我表態，應當透過驚喜感而出現在我們的預期之外，缺少了驚喜，其作用性則相當微弱。我總是嚮往以如此的方式來實踐作品，讓藝術作品的特徵愈少愈好，讓它們難以被界定，忽略它們的名稱，甚至忽略它們的本身，悄然地，在人們觀看時，散發震撼、感動與啟發，這才是藝術的作用。總的來說，藝術應避免渲染其名，甚至應避免認識其自身本體，正因為這種精神要素，在我的繪畫中，我傾向投入一種平凡而基本的特質，一種不太堅決的、不太受制約的、不太明確的特質。

8

　　似乎有必要捍衛一些，比如奇怪的、庸俗的、高貴的、醜陋的和許多其他的概念，不應失去對這些概念與它們相關且特殊的特質的判斷。它們會隨著時代改變，隨著種族而改變，各種時刻皆不斷地改變著，而對它們的操作在我看來就像個格外清晰的練習。

9

　　這些概念之中，首先是變化不斷的美的概念。我把這個詞當作一個虛詞，因為我不認為

在物體、場域或有機體中，能說有些是美的，而其他是醜的，也不覺得顏色或輪廓可分成美的和醜的。我認為任何物體、任何場域，皆沒有區別地有資格成為一把心靈之鑰，這是根據人們以何種角度去觀看與閱讀。我看見迷人的、奇特的現象，在生命的各種時刻以不同程度展現出來，或許轉眼即逝，或許得以被感受到。當它呈現出來時，被以「美」稱呼，但這總是發生在許多不合情理的狀況下，以至於讓我們產生了困惑，因此我們應該抹掉字典中所謂的「美」。當它展現出魅力、吸引力與奇妙效果時，當它得到認同與喜愛時，當它傳遞到心靈並振奮精神時，我們或以「美」來形容那個物件或現象，然而，我相當確信，在不同語境下，如此定義的使用必須調整。

附件A

我是北方人，我只喜愛北方，並不喜歡地中海區域，我不喜歡希臘─拉丁文化，因為那屬於地中海文化。美麗的風景不足以吸引我，我喜歡沒有美景，沒有風景名勝（也包括人）的地方。定居在凡斯（Vence）是個意外，絕非出於我的選擇，唯一吸引我的是，我在此工作起來非常方便，而且還有幾乎持續一整年的充足光線，至於其他的事情，我絲毫不在乎。對於地方和住所，就像其他事物（或許可說就像其他一切事物），我體會到，是來自等量的原則在運行著。我對生活了大半輩子的地方感到牽掛，似乎每個人對於他習慣生活的國家會有此現象，除非他感到被放逐。對我而言，這樣的地方就是巴黎，我經常懷念巴黎，相信這對無聊藝術家來說是稀鬆平常的事情。無聊正是滋養藝術創作的沃土。能透過自己的雙手創造出愉快並樂於其中，是一件有助於健康的事。陽光燦爛與我無關，那會使人失去意識、神智不清而產生一種陶醉感，一種虛假的舒適感，我寧可偏好朦朧天空，那有助於專心與沉思。

附件B

關於花園，我必須要說的是，我不喜歡花，除非野生的花朵。整理好的花園讓我感到不自在，我只想在裡面找一處野生樣貌，這个意味著我藐視人們的創造，而是我對此太過於熟悉，以至於我不期待會有驚喜。我對非來自人們的事物感到無比好奇，至少是不受人干涉的事物，我的愛好由此而生，對於一切的原始、野生，遠離人們而存在的一切，包括尤野之地、野生野獸……等，它們像是來自陌生而神祕地區的使者。當然我的興趣亦由此而生，對與人類世界相隔遙遠的另一個世界，尤其是礦物的世界。人類本身，同樣也是一處蠻荒之地，我會於探索其中。

杜布菲　**存在的原型（藤色頭部）**　1950　油彩合板　55×46cm　日本豐田市立美術館藏（右頁圖）

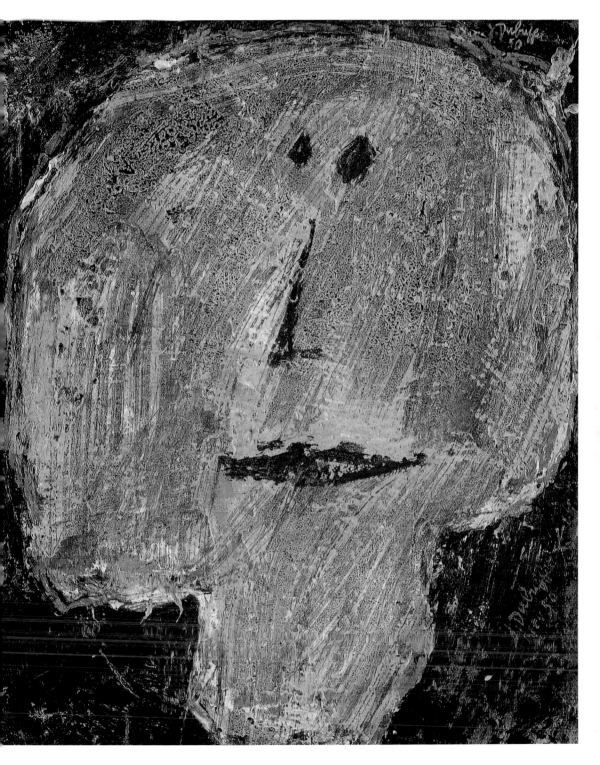

163

杜布菲年譜

杜布菲簽名式

1901	七月三十一日出生於法國北部諾曼第的海港城市勒哈佛（Le Havre），父親喬治·杜布菲（Georges Dubuffet）是一位從事酒莊生意的商人。
1908	七歲。進入勒哈佛中學就讀，結識了喬治·藍布荷（Georges Limbour），自此開始，兩人始終保持聯繫。此外，同學之中還包括雷蒙·葛諾（Raymond Queneau），喬治·林波、雷蒙·葛諾等人後來皆成為法國文學家。
1915	十四歲。進入勒哈佛當地高中就讀。
1916	十五歲。受到繪畫藝術的影響，杜布菲從高二起報名了美術學院的夜間課程，開始修習美術。
1918	十七歲。通過高中會考，六月畢業並與喬治·藍布荷一同前往巴黎，進入朱利安藝術學院（l' Académie Julian）學習，但半年後就離校並且開始獨自工作。
1919	十八歲。居住在巴黎八區，開始獨立作畫，也在這段期間認識了不少文藝人士，拜訪了勞爾·杜菲（Raoul Dufy），該年與雙親至阿爾及爾。
1920	十九歲。冬天從阿爾及爾返回巴黎，結識安德烈·馬松（André Masson），並與胡安·格里斯（Juan Gris）、勒澤（Fernand Léger）等人聯繫。
1923	二十二歲。到洛桑（Lausanne）旅遊，住在保羅·布

164

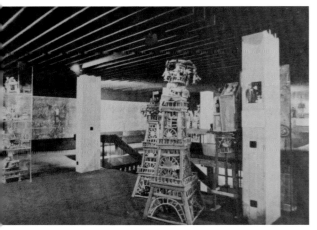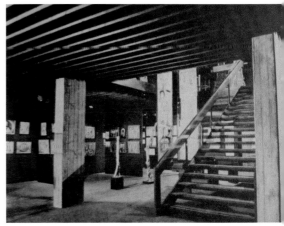

瑞士洛桑的原生藝術收藏館內部陳列作品（左圖）

原生藝術收藏館內部空間一景（右圖）

得利（Paul Budry）家中，和賀內‧歐伯喬諾瓦（René Auberjonois）成為好友。威尼斯之旅後便去氣象局服兵役，主要地在艾菲爾鐵塔的測候所。

| 1924 | 二十三歲。四月自軍中退伍，杜布菲開始對西方文化價值產生懷疑，停止了繪畫。旅居洛桑期間，保羅‧布得利送給他一本《精神病患者的繪畫》。安德列‧布賀東（André Breton）提出「超現實主義宣言」。杜布菲前往阿根廷的布宜諾斯艾利斯（Buenos Aires）居住了將近半年。 |

1925　二十四歲。回到家鄉勒哈佛，開始接管父親的酒業生意，自此開始長達八年未進行創作。

1927　二十六歲。與波蕾特‧布瑞（Paulette Bret）結婚，前往阿爾及爾度蜜月。同年遭遇父親逝世。

1929　二十八歲。女兒伊莎米娜（Isalmina）出生，隔年在貝西區（Bercy）開設酒類批發店，全家則居住在巴黎第八區。

1933　三十二歲。杜布菲在巴黎第五區租下一間畫室，重拾畫筆，且涉足面具和木偶模型，再度開始參與藝術活動。

1934　三十三歲。結識艾蜜莉‧卡魯（Emilie Carlu）小名為莉莉（Lili）的美麗女子，並將酒業生意委託經紀人管理，自己則投身於繪畫之中。

1936　三十五歲。與妻子離異。

| 1937 | 三十六歲。公司生意一落千丈，杜布菲不得不再度停下創作，回去拯救瀕臨破產的生意。十二月與艾蜜莉・卡魯（Emilie Carlu）結婚，莉莉成為陪伴杜布菲一生的重要伴侶。 |

| 1939 | 三十八歲。二次世界大戰爆發，調駐氣象軍團服務，後調至巴黎航空部服勤。因違紀被調往侯須佛（Rochefort），之後被驅逐到南方，逃到塞黑（Céret），在那裡認識了盧多維克・馬塞（Ludovic Massé），回到巴黎繼續從商。 |

| 1942 | 四十一歲。一生最具關鍵的一年，杜布菲決定變賣酒業家產，回到巴黎全身心地投入到藝術行業之中，從此再也沒停止過作畫。隔年經藍布的引薦，結識讓・波隆（Jean Paulhan），成為巴黎文化藝術核心的一員。 |

| 1944 | 四十三歲。杜布菲的首次個展在賀內・杜昂（René Drouin）畫廊舉行，並且引起不少爭議。 |

| 1945 | 四十四歲。首度提出「原生藝術」（Art Brut）一詞，並結識畫家之子兼紐約畫商皮耶・馬諦斯（Pierre Matisse），成為杜布菲的代理畫廊。 |

| 1946 | 四十五歲。五月至六月，再度於賀內・杜昂畫廊推出個展。伽里瑪（Gallimard）出版社出版其繪畫思想集，書名為《致各種愛好者》。 |

| 1947 | 四十六歲。賣掉酒業的商業行號，專心創作。在紐約「皮耶・馬諦斯」畫廊舉辦了第一次在美國的個展。二月和莉莉前往撒哈拉大沙漠旅遊，之後還去了兩次。十一月在賀內・杜昂畫廊地下室創立了「原生藝術中心」（L'Art brut），展 |

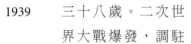

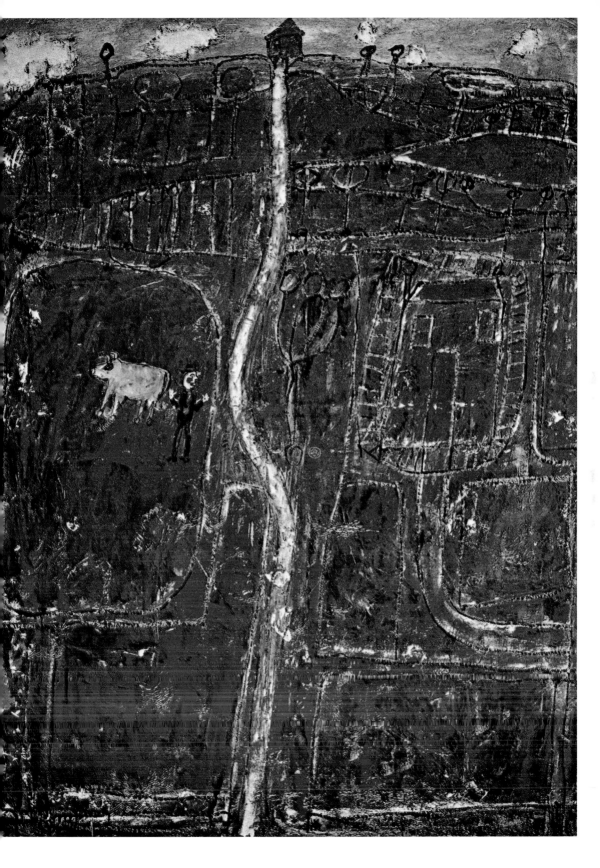

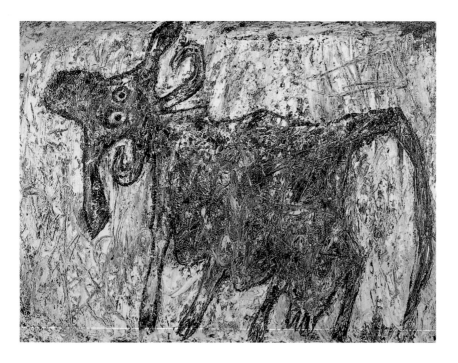

杜布菲
美尾的母牛
1954　油彩畫布
97×130cm
日本國立西洋美術
館藏

出精神病患的作品。

1948　四十七歲。與友人畫家安東尼·達比埃斯（Antoni Tàpies）
和超現實作家安德烈·布魯東（André Breton）成立了「原生
藝術家協會」（La Compagnie de l'Art brut），這些收藏品後
來被遷移至伽里瑪公司所擁有的小屋。

1949　四十八歲。十月在賀內·杜昂畫廊發表《鍾愛原生藝術》的
著作。同年為讓·波隆（Jean Paulhan）的《詩癖》畫插圖。

1951　五十歲。一月在「皮耶·馬諦斯」畫廊第一次展出「女人軀
體」系列作品。因財務問題，解散了「原生藝術家協會」，
但仍繼續收藏「原生藝術」作品，這批作品後來被移到美國
友人家中。十一月與莉莉前往美國，在紐約居住了半年。此
間，結交了杜象（Marcel Duchamp）、莎姬（Kay Sage）、
坦基（Yves Tanguy）等人。在芝加哥藝術俱樂部舉辦展覽，
並在那裡用英文發表演講「反文化立場」。

1952　五十一歲。回到法國，繼續數個系列的創作。

1954　五十三歲。在巴黎佛爾尼（Cercle Volney）畫廊舉辦第一次
回顧展。杜布菲完成〈孱微生命的小雕像〉，並在巴黎和

杜布菲
**帶杏色調的安德
烈·多泰爾畫像**
1947
油彩畫布
116×89cm
巴黎龐畢度藝術
中心藏（右頁圖）

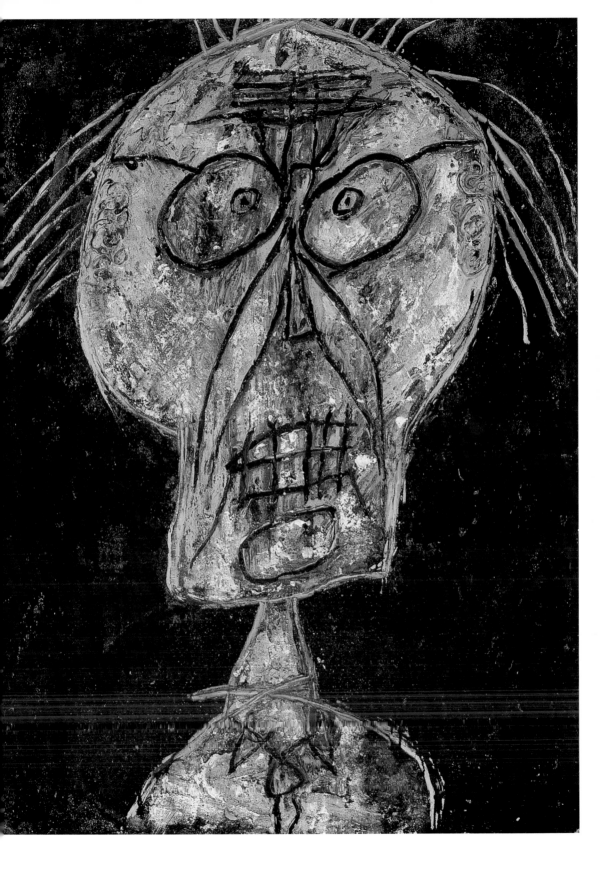

奧維涅（Auvergne）兩地往返，妻子莉莉因病滯留當地，此間，他租屋作畫，完成風景及母牛系列。

1955　五十四歲。基於莉莉的健康因素，他們搬到凡斯（Vence）居住，並且蓋了一棟大型工作室，繼續創作〈印痕結合〉。同年在倫敦當代藝術學院（Institute of Contemporary Arts）首次舉辦展覽。

1957　五十六歲。完成〈粗略之地〉，頻繁地往返於巴黎和凡斯兩地。同年在德國勒沃庫森（Leverkusen）舉辦回顧展。

1959　五十八歲。開始創作系列作品「鬚」、「植物元素」和「材質學」，並繼續版畫系列作品「現象」。七月重新成立「原生藝術家協會」。與歐洲畫廊密切合作，作品在各地展出。

1960　五十九歲。結束與皮耶·馬諦斯的合作關係，並與新畫廊丹尼爾·寇迪耶（Daniel Cordier）立契。同年在巴黎裝飾藝術博物館（Musée des Arts décoratifs）舉辦回顧展1942年至1960年間作品的回顧展，共展出205件油畫、179張水彩和素描、10件雕塑。開始為自己的作品建檔，於巴黎成立辦公室。

1961　六十歲。與眼鏡蛇畫派藝術家瓊恩（Asger Jorn）一同創作實驗性的音樂。五月在丹麥的史基柏博物館（Silkeborg Museum）展出版畫510件。

1962　六十一歲。舉行巴黎巡迴展。「原生藝術」收藏品從美國運回巴黎，並於巴黎塞弗街137號成立「原生藝術」研究中心，陳列這批收藏品。同年，首次於紐約現代美術館（MoMA）舉辦回顧展，並巡迴到芝加哥藝術協會和洛杉磯國家藝術博物館展出。創作一系列充滿顏色的人物，步向「烏路波」（L' Hourloupe）階段。遷居到法國北部的勒杜凱（Le Touquet）新宅居住。

1964　六十三歲。「烏路波」連作在威尼斯葛拉西宮（Palazzo Grassi）展出，共有55件油畫、52張素描及水彩。巴黎辦公室搬到韋爾納街（rue de Verneuil），並出版了《讓·杜布菲作品目錄》的第　卷，由洛侯（M. Loreau）主編。

1966　六十五歲。開始用聚苯乙烯和乙烯基塗料創作大型系列雕

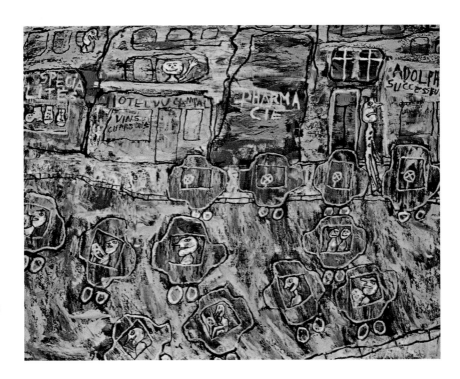

杜布菲　**環遊巴黎**
1961　油彩畫布
165×200cm
私人收藏

塑，歷時漫長。先後於倫敦泰特美術館（Tate Gallery）和阿姆斯特丹市立美術館（Stedelijk Museum）舉辦回顧展，並在紐約古根漢美術館（Guggenheim Museum）的回顧展中，展出「烏路波」作品。

1967　六十六歲。在凡斯和巴黎兩地創作。創作「存理之屋」（Le cabinet logologique），完成後在芝加哥、巴塞爾和巴黎展出，之後於1975年永久陳列於巴黎東南郊區貝希尼（Périgny-sur-Yerres）的法巴拉（La Closerie Falbala）園區內。同年還捐贈了180件作品給巴黎裝飾藝術博物館（Musée des Arts décoratifs）。出版寫作全集《計劃書與其他後續文章》一、二卷，1995年出版了三、四卷，由伽里瑪（Gallimard）出版社出版。

1968　六十七歲。由波維特（J.J. Pauvert）出版社出版其著作《窒息的文化》。在拉布斯特街（rue de Labrouste）設立新的工作室，於紐約現代美術館、巴黎裝飾藝術博物館舉辦展覽。該年開始與紐約佩斯畫廊（Pace Gallery）合作，之後與佩斯畫

廊定期展出，直到去世。

1969　六十八歲。大衛·洛克菲勒邀請他為紐
　　　約曼哈頓大通銀行（Chase Manhattan
　　　Bank）製作公共藝術作品，其他國家的
　　　不同機構也邀請他設計公共藝術品。該
　　　年在巴黎東南郊區貝希尼（Périgny-sur-
　　　Yerres）建設大型的新工作室。在加拿大
　　　蒙特婁美術館舉辦回顧展。

1972　七十一歲。出售凡斯的家產，而位於巴黎
　　　拉布斯特街的工作室也遷到了羅森瓦爾德
　　　街（rue Rosenwald）。十月，重要的公共
　　　藝術雕塑作品〈四樹群〉在曼哈頓大通
　　　銀行廣場揭幕。捐出「原生藝術」的收藏品到瑞士洛桑，設
　　　立「原生藝術收藏館」。

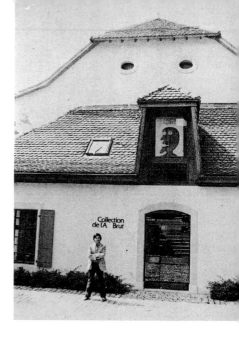

洛桑的原生藝術收
藏館外觀

1973　七十二歲。於紐約古根漢美術館舉辦回顧展，在該展中第一
　　　次展出作品〈咕咕市集〉（Coucou Bazar），並為古根漢美
　　　術館音樂廳演出的舞台劇設計服裝與佈景。年底至巴黎大皇
　　　宮演出〈咕咕市集〉第二版本。伽里瑪（Gallimard）出版社
　　　出版其著作《平凡人與作品》。

1974　七十三歲。應雷諾稅務處（Régie Renault）之請，設計〈夏
　　　天沙龍〉模型，當年年底開工。荷蘭奧杜羅（Otterlo）
　　　庫勒·慕勒美術館（Kröller-Müller museum）公園內的作
　　　品〈雕刻庭園〉（Jardin d'émail）揭幕。十一月，成立了杜
　　　布菲基金會。

1975　七十四歲。開始〈名流社交〉（Mandanités）、〈不明肖
　　　像〉（Effigies certaines）及〈地域縮影〉（Lieux aberges）等
　　　系列。雷諾稅務處新任總裁停止了〈夏天沙龍〉的建造案，
　　　杜布菲向法院上訴。十月，開始製作大幅拼組畫〈記憶劇
　　　院〉（Théâtres de mémoire）。

1977　七十六歲。巴黎第一訴訟法院裁定雷諾稅務處有權拆毀〈夏
　　　天沙龍〉，杜布菲不滿判決，繼續上訴，結果雷諾稅務處未

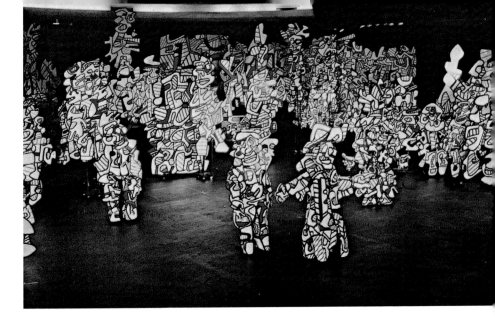

等到最後的判決結果，自行摧毀〈夏天沙龍〉工地，此舉引
發極大爭議。〈記憶劇院〉先後在紐約佩斯畫廊、科隆的魯
道夫·茲維勒畫廊（galerie Rudolf Zwirner）展出。

1980　七十九歲。最高法院撤銷了1978年7月的判決，此訴訟案移
轉到凡爾賽的高等法院負責，並兩次在該法院上訴。在四個
月的工作中斷後，杜布菲恢復工作，繪製一系列新的素描
及〈樂譜〉（Partitions）系列等作品，色調愈發明亮鮮豔。
在柏林藝術學院（Akademie der Kunst）舉辦回顧展，後來該
展在維也納現代藝術館（Moderner Kunste Museum）展出，
並於次年在科隆約瑟夫·霍布里希美術館（Joseph Haubrich
Kunsthalle）展出。

1981　八十歲。凡爾賽高等法院對雷諾一案做出判決，杜布菲勝
訴。紐約古根漢美術館、巴黎龐畢度中心為他舉辦八十歲生
日回顧展，其他展覽相繼於東京、佛羅倫斯等地舉辦。

1982　八十一歲。推出系列作品〈偶拾景致〉（Sites aléatoires），
並且又開始對石刻版畫感興趣。在東京西武美術館（Seibu
Museum of Art）舉辦回顧展，後來又在大阪國立美術館展
出。作品〈瑪諾待索〉（Manoir d'Essor）在丹麥的路易斯安
那美術館（Louisiana Museum）揭幕。

1983　八十二歲。致力於〈對焦〉系列的製作。巴黎最高法院確認
　　　凡爾賽法院的判決，但杜布菲決定不再繼續此一作品的興
　　　建。法國政府表示有意在巴黎地區興建一座公共雕塑，杜布
　　　菲提出高24公尺的〈人形塔〉（La tour aux figures）計畫。
　　　德國各地陸續舉辦素描回顧展。公共藝術作品〈幽靈紀念
　　　碑〉（Monument au fantôme）於美國休士頓揭幕。

1984　八十三歲。繼續作畫，最後系列作品是〈無地〉（Non-
　　　Lieux），一直創作該系列至十二月。該年成為威尼斯雙年
　　　展法國館的個展藝術家，展出作品〈對焦〉。作品〈立獸之
　　　塔〉（Monument à la bête debout）在芝加哥揭幕。杜布菲基
　　　金會首次在瑞典馬爾莫美術館（Malmö Konsthall）舉辦大型
　　　展覽。

1985　八十四歲。倉促編寫了自傳文字，四月十七日完成最後的畫
　　　作。大型公共雕塑作品〈人形塔〉確定將設立於巴黎西南郊
　　　區的伊西萊穆利諾（Issy-les-Moulineaux）。健康惡化，五月
　　　十二日因心臟衰竭逝世於巴黎家中。他逝世後，巴黎國立藝
　　　術學院舉辦展覽，龐畢度中心舉辦紀念展，南法的瑪格基金
　　　會舉辦回顧展，另有數家畫廊繼之。

杜布菲於1978年
11月14日親筆寫給
藝術家雜誌發行人
何政廣的信函，表
示他所創設的原生
藝術收藏館希望收
藏洪通的繪畫。後
來該館收藏了兩幅
洪通的畫。（右頁
圖）